獻給巴布洛、埃米爾和諾埃
瑪麗昂・奧古斯丹

譯者的話

　　本書中絕大部分人名、地名及作品名都採用了法語的拼寫方式，請讀者注意。漢語裡的國名「荷蘭」指的其實是今「低地王國」或「尼德蘭王國」。然而在歷史上，尼德蘭與荷蘭的概念並不重疊，在相當長的時間內，荷蘭都只是尼德蘭王國中兩個省的名字。本書上下兩冊翻譯相關概念時，除明顯指今日荷蘭國家的情況外，均以「尼德蘭」對應法語「Pays-Bas」及形容詞「néerlandais」，以「荷蘭」對應「Hollande」及形容詞「hollandais」。

　　法語地名「Flandres」，也譯佛蘭德斯、佛蘭德、弗朗德爾、弗朗德勒等；其形容詞「flamand」，也譯弗拉芒或佛拉芒——本書中統一譯為「弗蘭德斯」。這一歷史地名泛指古代尼德蘭南部地區，位於西歐低地西南部、北海沿岸，包括今比利時、法國和荷蘭三國的部分區域。

　　本書中提到的「羅曼式」對應的是法語形容詞「roman」，在藝術領域，一般指西歐中世紀一段時期內（從加洛林王朝末期到哥德式風格興起之前）的建築藝術。與「羅馬式」（法語為「romain」）指涉範圍不一樣。

　　最後，「王家」對應的法語形容詞是「royal」，說明該國家是「王國」（royaume），其首腦是「國王」（roi）；「皇家」則對應法語形容詞「impérial」，說明該國家是「帝國」（empire），首腦是「皇帝」（empereur）。在歐洲歷史上出現過「王國」和「帝國」兩種不同的政治形態，二者不可混淆。

<div align="right">全慧</div>

國家圖書館出版品預行編目（CIP）資料

漫畫說藝術史：從文藝復興到現代/ 瑪麗昂‧奧古斯丹(Marion Augustin)著；布魯諾‧海茨(Bruno Heitz)圖；全慧譯
--初版. -- 台北市：香港商亮光文化有限公司台灣分公司，2024.1
面；公分. --（藝術）
譯自：L'Histoire de l'Art en BD - 2: De la renaissance à nos jours
ISBN 978-626-97879-3-7（平裝）

909.4 113000495

漫畫說藝術史
從文藝復興到現代

Titles: L'Histoire de l'Art en BD - 2: De la renaissance à nos jours
Text: Marion Augusti; illustrations: Bruno Heitz

Original French edition and artwork © Editions Casterman
All rights reserved.
Text translated into Complex Chinese © Enlighten & Fish Ltd 2023
This copy in Complex Chinese can only be distributed and sold in Hong Kong ,Taiwan and Macau excluding PR .China
Print run : 1-1000
Retail price: NTD$420 / HKD$118

原書名	L'Histoire de l'Art en BD - 2: De la renaissance à nos jours
作者	瑪麗昂‧奧古斯丹 Marion Augustin
繪圖	布魯諾‧海茨 Bruno Heitz
譯者	全慧
出版	香港商亮光文化有限公司 台灣分公司 Enlighten & Fish Ltd (HK) Taiwan Branch
主編	林慶儀
設計/製作	亮光文創有限公司
地址	台北市大安區敦化南路一段170號2樓
電話	（886）85228773
傳真	（886）85228771
電郵	info@signfish.com.tw
網址	signer.com.hk
Facebook	www.facebook.com/TWenlightenfish
出版日期	二〇二四年一月初版
ISBN	978-626-97879-3-7
定價	NTD$420 / HKD$118
兩冊套裝定價	NTD$750 / HKD$220

本書中文譯文，經人民美術出版社授權使用，最後版本由香港商亮光文化有限公司編輯部整理為繁體中文版。

文（法）瑪麗昂・奧古斯丹
繪（法）布魯諾・海茨 / 譯 全慧

漫畫說藝術史

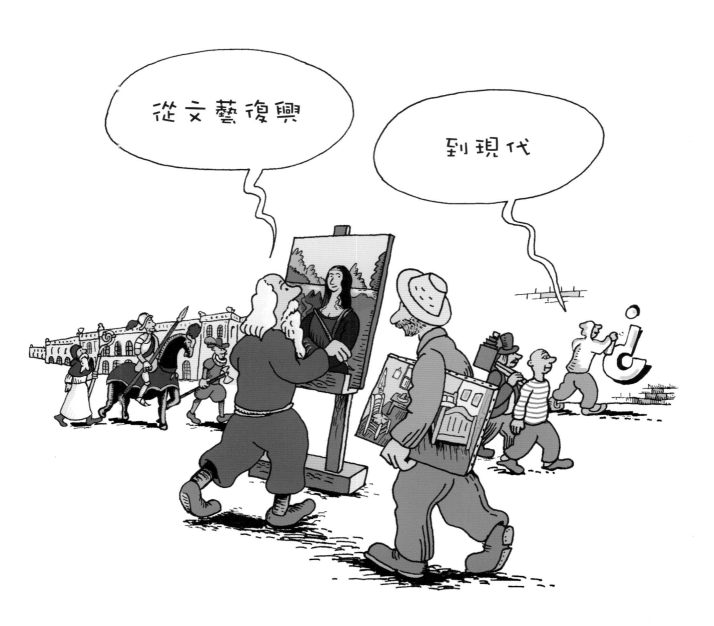

從文藝復興

到現代

我們的生活中，**藝術無處不在**：在房屋或建築物的外觀上，在牆上的招貼畫中，在各式各樣的電影裡。

然而，藝術來自哪裡？人類為什麼要創作藝術品？在漫長的歲月裡，藝術都有哪些形式？受到了哪些推動？採用了哪些技術手段？從一種文明到另一種文明，藝術品是如何傳承的？以前的人們是怎麼看待它們的？為什麼有的藝術品被保存了下來，而有的卻被歷史遺忘了？

本書下卷將勾勒出從文藝復興至今，西方主要的藝術運動與藝術家們之間的關聯。重點講述視覺藝術，除繪畫、雕塑外，還包括裝置藝術和街頭藝術。

翻過此頁，你將穿梭時空，一睹藝術的神奇歷史……等待你的，是想像力的寶藏，是創造力的奇觀，是驚歎，是感動！

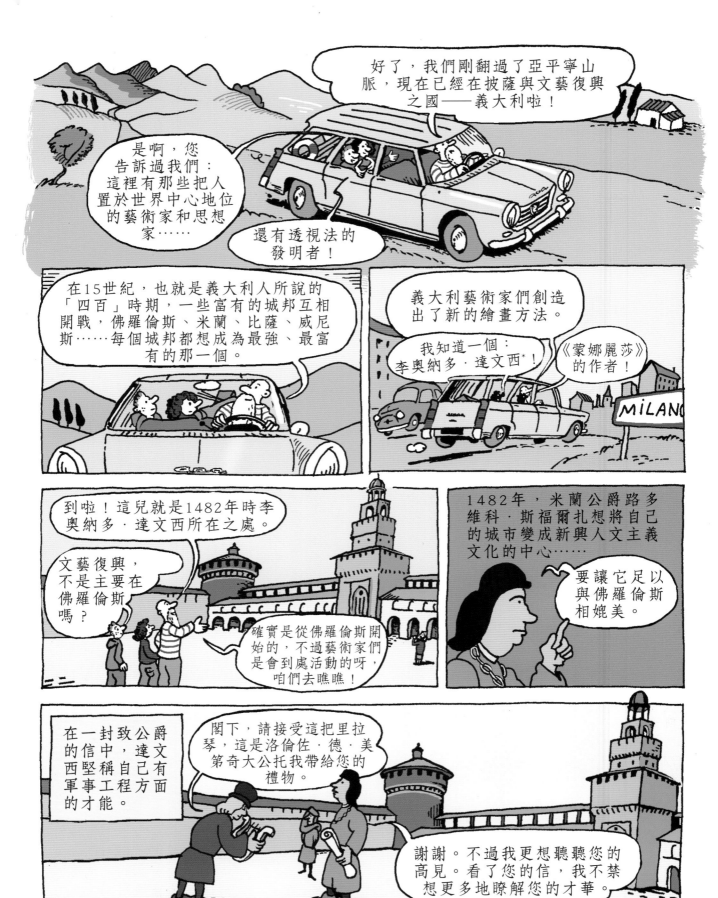

*李奧納多‧達文西（1452-1519），
義大利畫家、工程師。

閣下請看，這門炮可以震懾敵方。點著後，可以發射多枚炮彈。

厲害！我從來沒見過這樣的武器。

仗太可以了。馬上要打仗了，這可管用了。

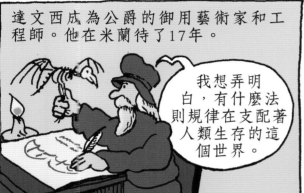

達文西成為公爵的御用藝術家和工程師。他在米蘭待了17年。

我想弄明白，有什麼法則規律在支配著人類生存的這個世界。

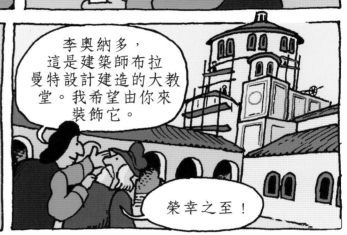

李奧納多，這是建築師布拉曼特設計建造的大教堂。我希望由你來裝飾它。

榮幸之至！

瑪利亞食堂製了《最後的晚餐》（表現的是基督在恩牆面的聖教堂感上壇畫）。他最後的餐用顯現的餐用顯現的面圖開的托象。達文西運用凸景畫都展亮襯明光逆色形場。他透視了這劇上的著窗外色耶穌的戲一切耶穌，景出的形象。

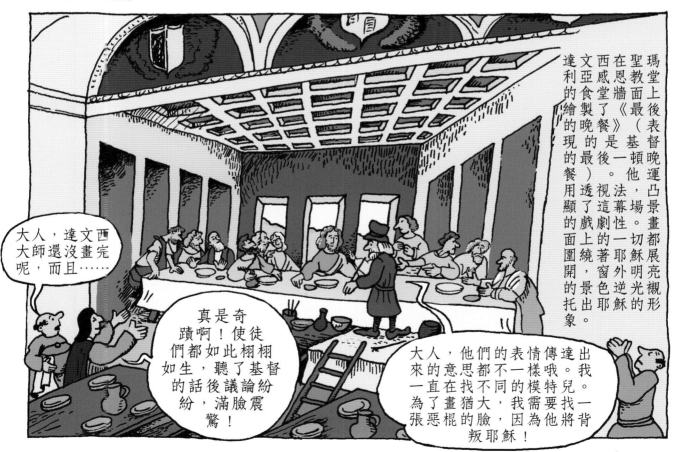

大人，達文西大師還沒畫完呢，而且……

真是奇蹟啊！使徒們都如此栩栩如生，聽了基督的話後議論紛紛，滿臉震驚！

大人，他們的表情傳達出來的意思都不一樣哦。我一直在找不同的模特兒。為了畫猶大，我需要找一張惡棍的臉，因為他將背叛耶穌！

李奧納多·達文西仔細地研究人體，不僅研究外形，也研究內部機能，為的是能將人物畫得完美。

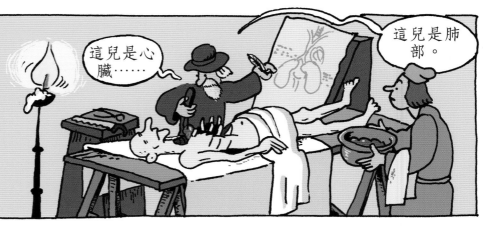

這兒是心臟……

這兒是肺部。

他還想寫一篇關於解剖學的論文。在此過程中，他有一些重要的發現。

也就是說，左邊是心臟，它像水泵一樣，把血液輸送到各條動脈。

那靈魂在哪兒？

1499年，經過多次攻打，法蘭西國王的軍隊佔領了米蘭。斯福爾扎公爵只得逃走。

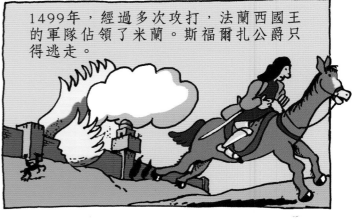

李奧納多·達文西離開米蘭，去別處尋找其他的贊助人。

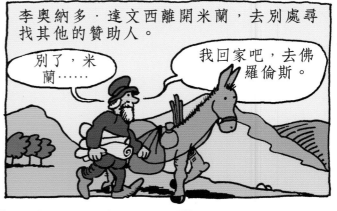

別了，米蘭……

我回家吧，去佛羅倫斯。

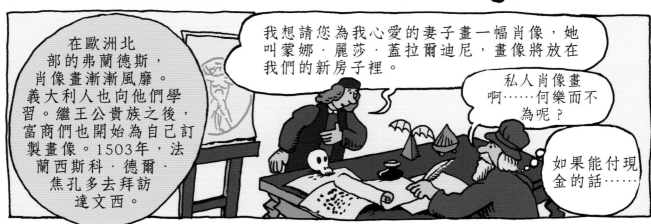

在歐洲北部的弗蘭德斯，肖像畫漸漸風靡。義大利人也向他們學習。繼王公貴族之後，富商們也開始為自己訂製畫像。1503年，法蘭西斯科·德爾·焦孔多去拜訪達文西。

我想請您為我心愛的妻子畫一幅肖像，她叫蒙娜·麗莎·蓋拉爾迪尼，畫像將放在我們的新房子裡。

私人肖像畫啊……何樂而不為呢？

如果能付現金的話……

對達文西來說，創造比直接動筆作畫之前，他會做很多研究，畫很多草稿……這樣的研究令他沉迷。發明實踐更重要。

蒙娜·麗莎的目光彷彿超越人眾，使即若離。莎的感覺越發若有若觀了。

達文西塗法模糊化弱朦朧這種畫上很多層。發明了「暈塗法」：輪廓線條產生為地暈塗，從而感，他會在上面極薄的微減一種達到輕感。

北創為分，達文西畫家四勢，以風景採用側面姿勢，達歐意背景之三雙手清晰可見。文西吸收了畫家們的創意。

好，頭再轉過來一點，右手放在左手上，微笑……

您說的那個蒙娜·麗莎，也沒有那麼美吧？

可是所有人都知道她，為什麼呢？

蒙娜·麗莎令人著迷，是因為她像謎一樣！的微笑嗎？

達文西最終沒有拿到酬金，將此畫一直留存。1519年他在法國去世，法王弗朗索瓦一世買下了這幅畫。如今，人們從世界各地來到羅浮宮，一睹其風采。

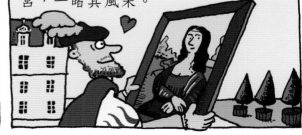

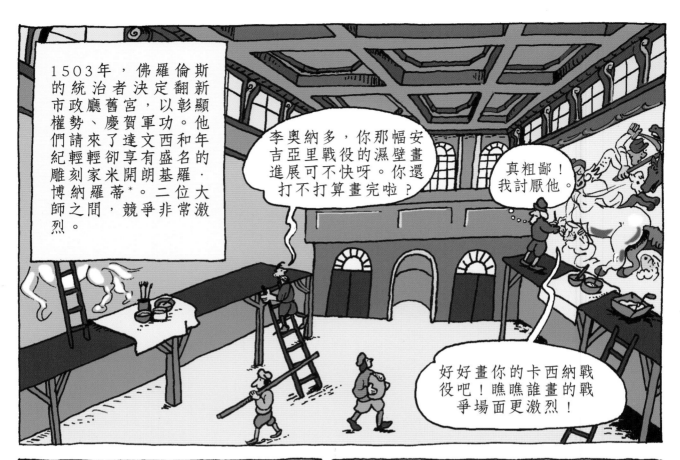

1503年，佛羅倫斯的統治者決定翻新市政廳舊宮，以彰顯權勢、慶賀軍功。他們請來了達文西和年輕卻享有盛名的雕刻家米開朗基羅·博納羅蒂*。二位大師之間，競爭非常激烈。

李奧納多，你那幅安吉亞里戰役的濕壁畫進展可不快呀。你還打不打算畫完啦？

真粗鄙！我討厭他。

好好畫你的卡西納戰役吧！瞧瞧誰畫的戰爭場面更激烈！

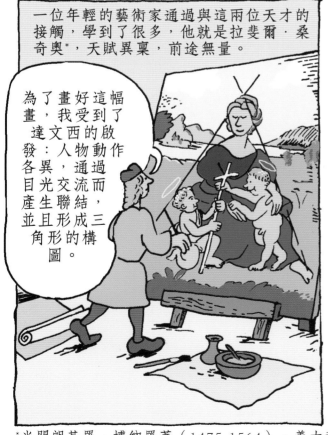

一位年輕的藝術家通過與這兩位天才的接觸，學到了很多，他就是拉斐爾·桑奇奧*，天賦異稟，前途無量。

為了畫好這幅畫，我受到了達文西的啟發：人物動作各異，通過目光交流而產生聯結，並且形成三角形的構圖。

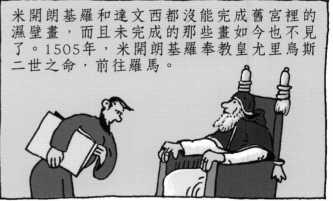

米開朗基羅和達文西都沒能完成舊宮裡的濕壁畫，而且未完成的那些畫如今也不見了。1505年，米開朗基羅奉教皇尤里烏斯二世之命，前往羅馬。

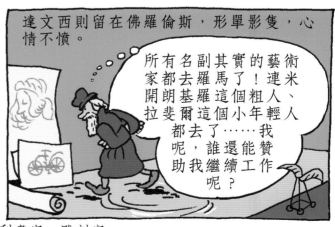

達文西則留在佛羅倫斯，形單影隻，心情不憤。

所有名副其實的藝術家都去羅馬了！連米開朗基羅這個粗人、拉斐爾這個小年輕人都去了……我呢，誰還能贊助我繼續工作呢？

*米開朗基羅·博納羅蒂（1475-1564），義大利畫家、雕刻家。
*拉斐爾·桑奇奧（1483-1520），義大利畫家。

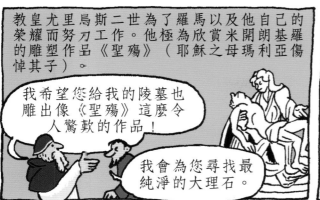

教皇尤里烏斯二世為了羅馬以及他自己的榮耀而努刀工作。他極為欣賞米開朗基羅的雕塑作品《聖殤》（耶穌之母瑪利亞傷悼其子）。

我希望您給我的陵墓也雕出像《聖殤》這麼令人驚歎的作品！

我會為您尋找最純淨的大理石。

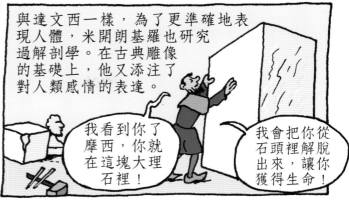

與達文西一樣，為了更準確地表現人體，米開朗基羅也研究過解剖學。在古典雕像的基礎上，他又添注了對人類感情的表達。

我看到你了摩西，你就在這塊大理石裡！

我會把你從石頭裡解脫出來，讓你獲得生命！

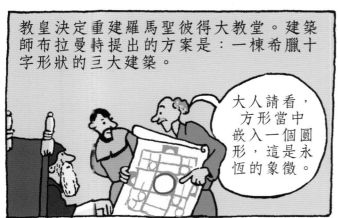

教皇決定重建羅馬聖彼得大教堂。建築師布拉曼特提出的方案是：一棟希臘十字形狀的三大建築。

大人請看，方形當中嵌入一個圓形，這是永恆的象徵。

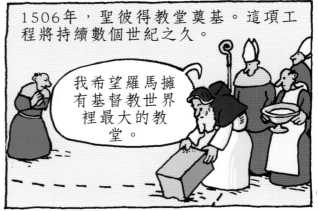

1506年，聖彼得教堂奠基。這項工程將持續數個世紀之久。

我希望羅馬擁有基督教世界裡最大的教堂。

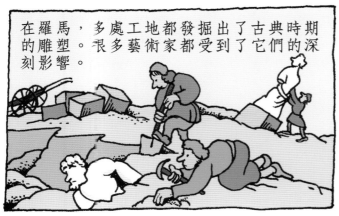

在羅馬，多處工地都發掘出了古典時期的雕塑。很多藝術家都受到了它們的深刻影響。

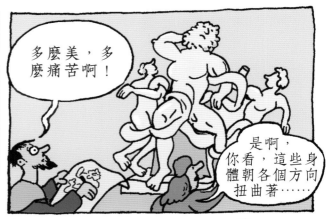

多麼美，多麼痛苦啊！

是啊，你看，這些身體朝各個方向扭曲著……

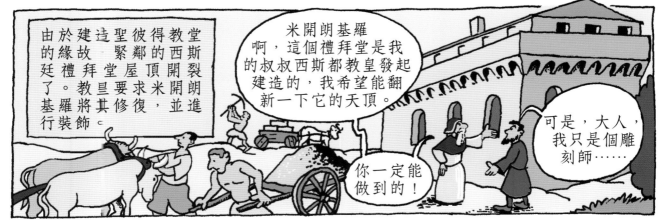

由於建造聖彼得教堂的緣故，緊鄰的西斯廷禮拜堂屋頂開裂了。教皇要求米開朗基羅將其修復，並進行裝飾。

米開朗基羅啊，這個禮拜堂是我的叔叔西斯都教皇發起建造的，我希望能翻新一下它的天頂。

你一定能做到的！

可是，大人，我只是個雕刻師……

11

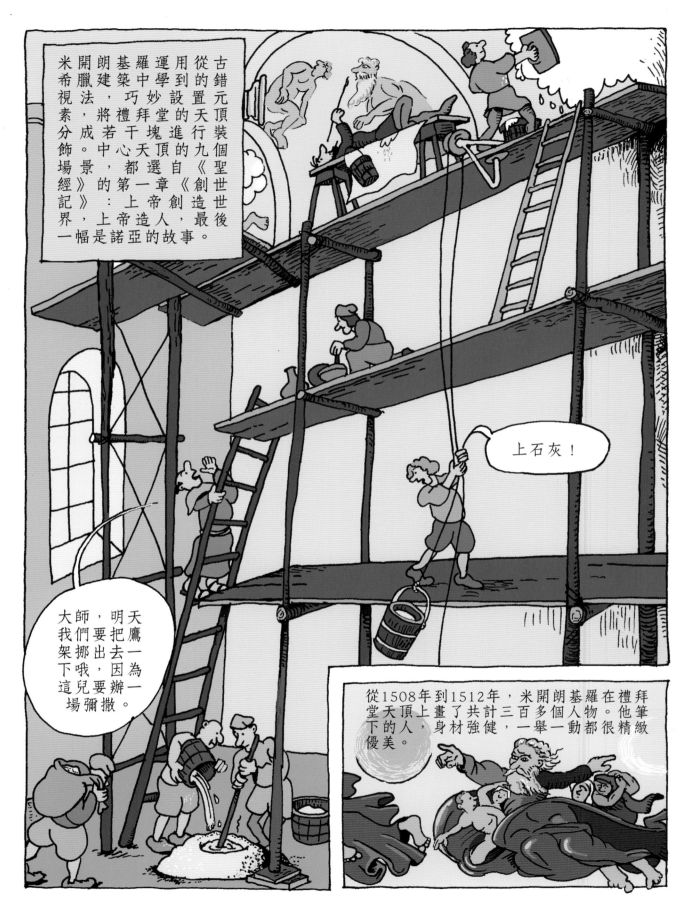

米開朗基羅運用從古錯元頂裝個聖世後的置天行九希臘建築中學到視法，巧妙設置素，將禮拜堂的分成若干塊進飾。中心天頂的場景，都選自《聖經》的第一章《創世記》：上帝創造界，上帝造人，最一幅是諾亞的故事。

上石灰！

大師，明天我們要把鷹架挪出去一為下哦，因為這兒要辦一場彌撒。

從1508年到1512年，米開朗基羅在禮拜堂天頂上畫了共計三百多個人物。他筆下的人，身材強健，一舉一動都很精緻優美。

12

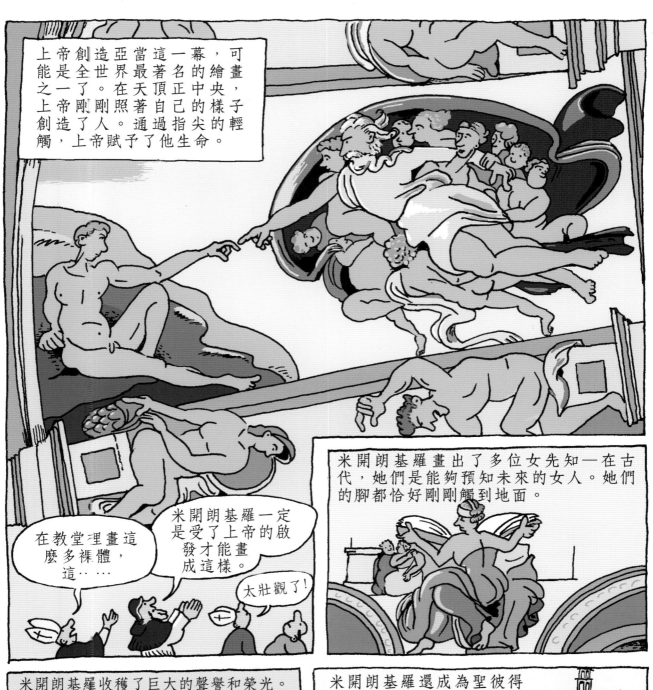

這一幕，可能是全世界最著名的繪畫之一了。在天頂正中央的樣子，上帝剛剛照著自己的指尖的輕觸，上帝賦予了他生命。當這名著的正中央的樣子，上帝剛創造了亞當世界。在天頂照著自己創造了人。通過指尖的輕觸，上帝賦予了他生命。

在教堂裡畫這麼多裸體，這……

米開朗基羅一定是受了上帝的啟發才能畫成這樣。

太壯觀了！

米開朗基羅畫出了多位女先知—在古代，她們是能夠預知未來的女人。她們的腳都恰好剛剛觸到地面。

米開朗基羅收穫了巨大的聲譽和榮光。一些藝術家收藏了他的畫像，還有一些藝術家會從他的畫作中汲取營養。

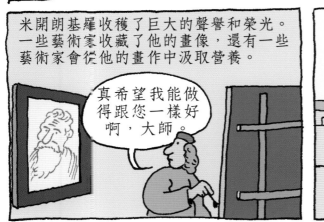

真希望我能做得跟您一樣好啊，大師。

米開朗基羅還成為聖彼得大教堂的設計師之一，那時他已經70歲了。

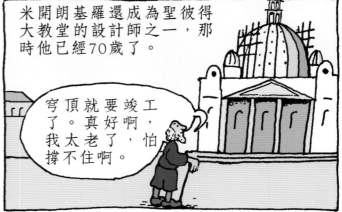

穹頂就要竣工了。真好啊，我太老了，怕撐不住啊。

1509年起，受到來自烏爾比諾的支持，同鄉拉斐爾同拉斐爾同樣在羅馬宮幾個月，其他藝術家紛紛退出，只留拉斐爾一人繼續工作。

現在我就要獨立裝飾教皇宮了！我要讓它像米開朗基羅畫的西斯廷天頂一樣美！

你一定可以做到的，老師。

我們都給您當助手。

關於未來的圖書館怎麼裝飾的問題，教皇近臣中有幾位思想家給了拉斐爾一些建議。

要將人類思想與基督教信仰融合起來。詩學啊，神學啊，哲學啊……這可是項偉大的工程！

這之後呢，畫家就可以自由發揮，盡情施展了。

向希臘先賢們致敬……你讓我想到了一個好主意，本博！

字畫。其中一幅思想像家將壁畫，圖書館（也叫簽署室）裡，每面牆都裝飾著一幅濕壁畫，最著名的一幅時就是《雅典學院》，是一所所有學院。思想家組成了若干幅濕壁畫，這期復興與藝文藝復興的向學物朗畫堪稱又一傑作。聚了古典時期的思想家們，這幅畫分有致。敞開人物朗畫堪稱又一傑作。

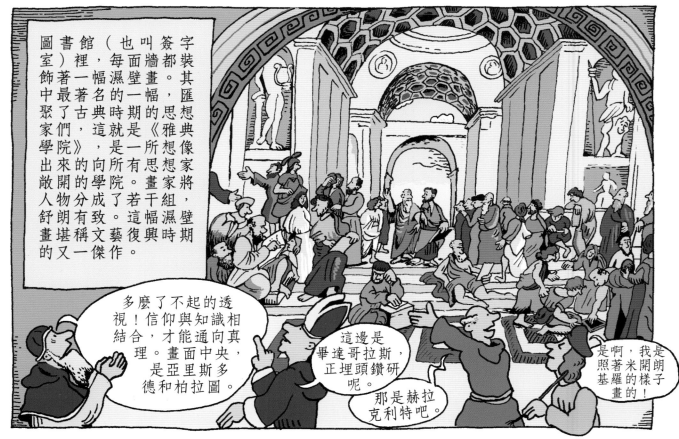

多麼了不起的透視！信仰與知識相結合，才能通向真理。畫面中央，是亞里斯多德和柏拉圖。

這邊是畢達哥拉斯，正埋頭鑽研呢。

那是赫拉克利特吧。

是啊，我是照著米開朗基羅的樣子畫的！

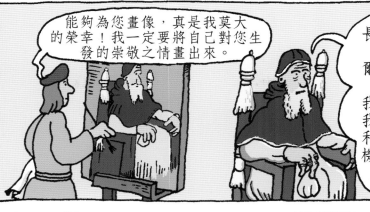

能夠為您畫像，真是我莫大的榮幸！我一定要將自己對您生發的崇敬之情畫出來。

長江後浪推前浪啊，拉斐爾……將來的人們若記得我，定是因為我給了拉斐羅和米開朗基機會，讓你們施展才華。

教皇壁畫成達藝術巔峰。皇宮內拉斐爾很快了獲得自己人的讚賞，他也飾了不條其佈裝得藝們的線賞整體的圖案和色局。僅用圖賞，

眾多高官顯爵、貴族主教都找到拉斐爾，向他訂製自己的畫像。於是拉斐爾成為一個貨真價實的企業首腦，手下有十幾位助手。

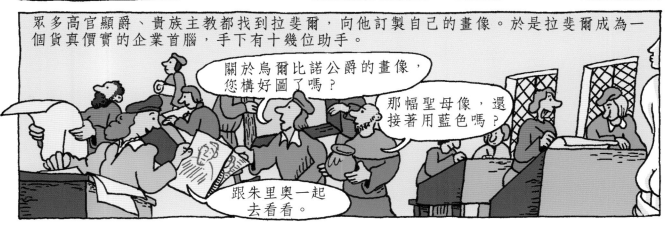

關於烏爾比諾公爵的畫像，您構好圖了嗎？

那幅聖母像，還接著用藍色嗎？

跟朱里奧一起去看看。

教皇的財政大臣、銀行家阿戈斯蒂諾·基吉命令人在羅馬建造了法爾內西納別墅。1513年，拉斐爾在這裡完成了《伽拉忒亞的勝利》。這幅濕壁畫的整體構分是如此生動，充分展示了他精湛的繪畫技藝。畫面上所有人的運動方向都兩兩相反。

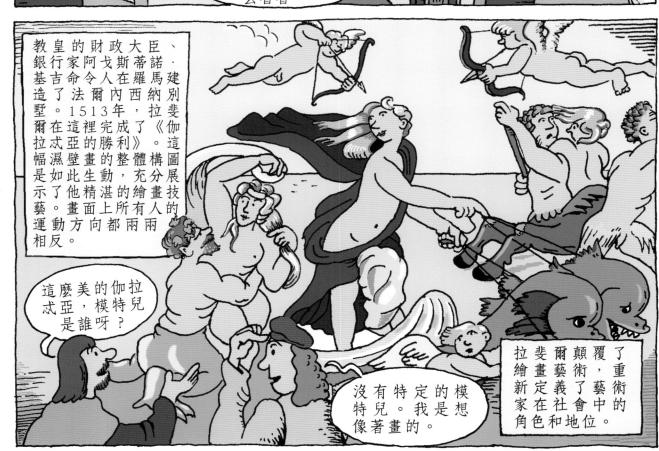

這麼美的伽拉忒亞，模特兒是誰呀？

沒有特定的模特兒。我是想像著畫的。

拉斐爾顛覆了繪畫藝術，重新定義了藝術家在社會中的角色和地位。

16世紀的義大利，戰爭無休無止：羅馬和那不勒斯，米蘭和威尼斯……1527年，查理五世的軍隊圍攻羅馬，奪取城市之後，燒殺搶掠。

真可惡！

別了，羅馬……

上路嘍，去威尼斯。

在羅馬因藝術而收穫榮光的那些年裡，威尼斯也同樣迎來了一大批傑出的藝術家。

聖馬可廣場！

大運河！

來到威尼斯的畫家中，有喬凡尼·貝里尼，他發明了新的繪畫技術，將拜占庭、義大利和弗蘭德斯的影響都熔為一爐。

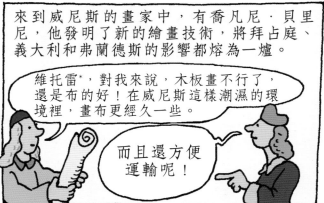

維托雷*，對我來說，木板畫不行了，還是布的好！在威尼斯這樣潮濕的環境裡，畫布更經久一些。

而且還方便運輸呢！

威尼斯有著林林總總的「學院」，其中一些非常富有，會向藝術家訂購作品，以彰顯威望。

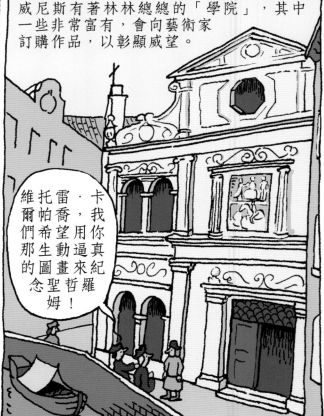

維托雷·卡爾帕喬，我們希望用你那生動逼真的圖畫來紀念聖哲羅姆！

用這種乾比較慢的油，可以更好地畫出光線倒映在湖水上的種種細節。

*維托雷·卡爾帕喬（1465-1525），義大利畫家。

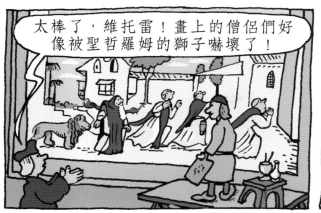

太棒了，維托雷！畫上的僧侶們好像被聖哲羅姆的獅子嚇壞了！

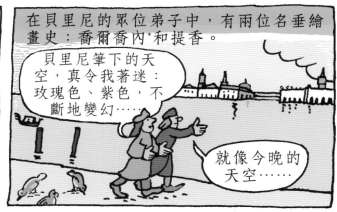

在貝里尼的眾位弟子中，有兩位名垂繪畫史：喬爾喬內*和提香。

貝里尼筆下的天空，真令我著迷：玫瑰色、紫色，不斷地變幻……

就像今晚的天空……

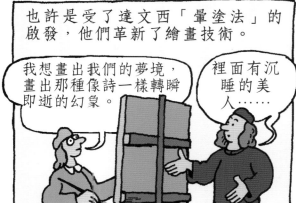

也許是受了達文西「暈塗法」的啟發，他們革新了繪畫技術。

我想畫出我們的夢境，畫出那種像詩一樣轉瞬即逝的幻象。

裡面有沉睡的美人……

咱們去欣賞一下威尼斯藝術大師們的畫作吧！

ACCADEMIA DI BELLE ARTI

GALLERIE

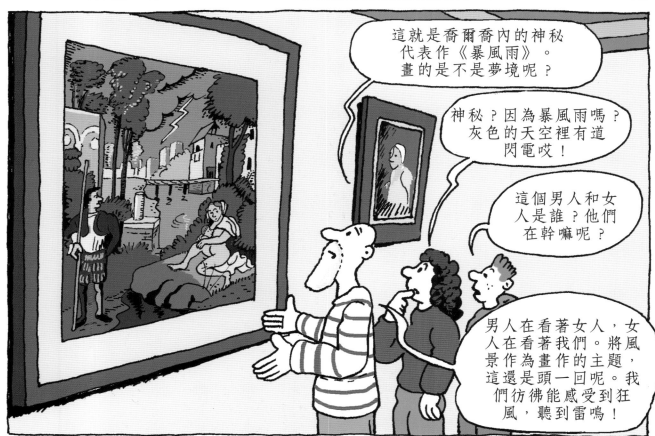

這就是喬爾喬內的神秘代表作《暴風雨》。畫的是不是夢境呢？

神秘？因為暴風雨嗎？灰色的天空裡有道閃電哎！

這個男人和女人是誰？他們在幹嘛呢？

男人在看著女人，女人在看著我們。將風景作為畫作的主題，這還是頭一回呢。我們彷彿能感受到狂風，聽到雷鳴！

*喬爾喬內（1478-1510），義大利畫家。

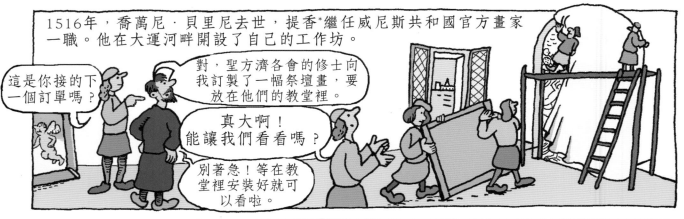

1516年，喬萬尼·貝里尼去世，提香*繼任威尼斯共和國官方畫家一職。他在大運河畔開設了自己的工作坊。

這是你接的下一個訂單嗎？

對，聖方濟各會的修士向我訂製了一幅祭壇畫，要放在他們的教堂裡。

真大啊！能讓我們看看嗎？

別著急！等在教堂裡安裝好就可以看啦。

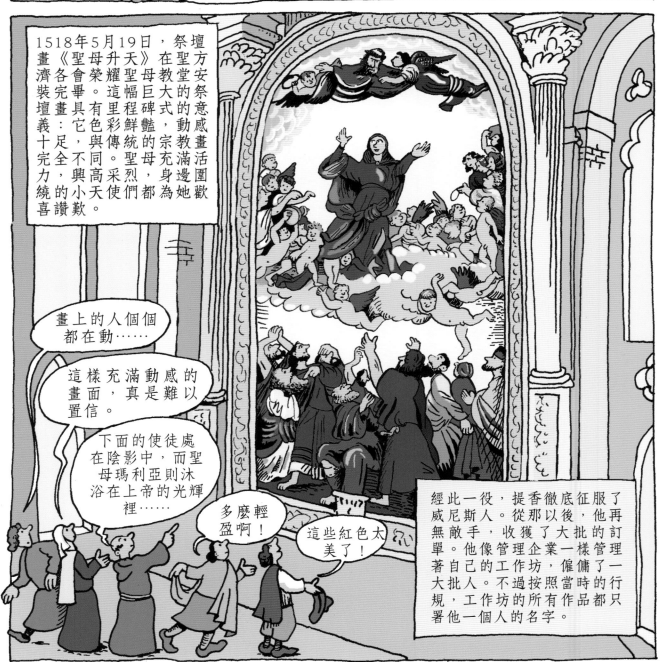

1518年5月19日，祭壇畫《聖母升天》在聖方濟各會榮耀聖母教堂安裝完畢。這幅祭壇畫具有里程碑式的意義：它色彩鮮豔，與傳統的宗教母題完全不同。聖母巨大的動感畫面，充滿歡樂的氣氛，身為主角的她，與高高在上的上帝，以及環繞身邊的小天使們，都為她歡喜讚歎。

畫上的人個個都在動……

這樣充滿動感的畫面，真是難以置信。

下面的使徒處在陰影中，而聖母瑪利亞則沐浴在上帝的光輝裡……

多麼輕盈啊！

這些紅色太美了！

經此一役，提香徹底征服了威尼斯人。從那以後，他再無敵手，收獲了大批的訂單。他像管理企業一樣管理著自己的工作坊，僱傭了一大批人。不過按照當時的行規，工作坊的所有作品都只署他一個人的名字。

*蒂齊亞諾·維切利（約1490-1576），人稱提香，義大利畫家

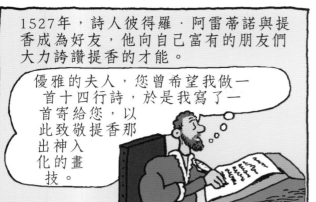

1527年，詩人彼得羅·阿雷蒂諾與提香成為好友，他向自己富有的朋友們大力詩讚提香的才能。

優雅的夫人，您曾希望我做一首十四行詩，於是我寫了一首寄給您，以此致敬提香那出神入化的畫技。

古騰堡發明印刷術之後，這項技術就在歐洲發展起來。大量書籍和畫作流傳開來。

我也想請著名的提香為我畫幅肖像……

你要是有門路，就試試吧。

受到好友喬爾喬內的影響，提香在畫作中創造出了一種神秘的氛圍。例如《戴手套的青年》，畫中人明明近在咫尺，卻又如夢似幻，他眼望別處，遠離觀者……

提香這是用了明暗對比法！

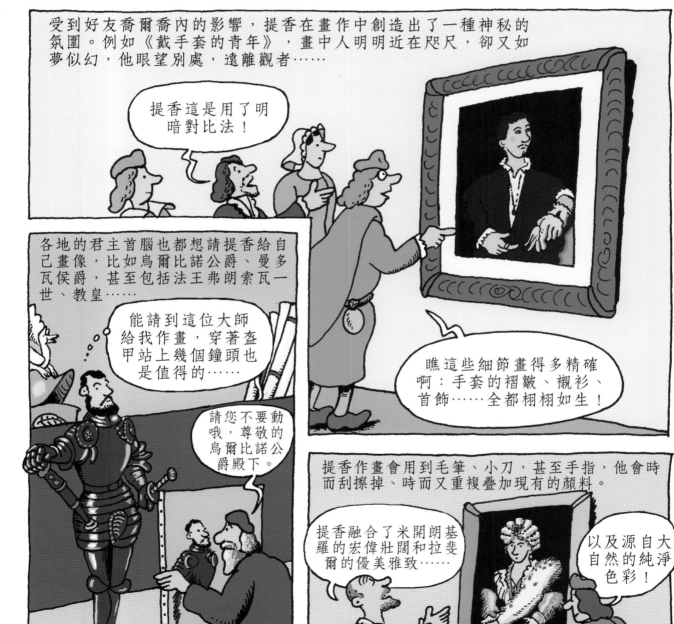

各地的君主首腦也都想請提香給自己畫像，比如烏爾比諾公爵、曼多瓦侯爵，甚至包括法王弗朗索瓦一世、教皇……

能請到這位大師給我作畫，穿著盔甲站上幾個鐘頭也是值得的……

請您不要動哦，尊敬的烏爾比諾公爵殿下。

瞧這些細節畫得多精確啊：手套的褶皺、襯衫、首飾……全都栩栩如生！

提香作畫會用到毛筆、小刀，甚至手指，他會時而刮擦掉、時而又重複疊加現有的顏料。

提香融合了米開朗基羅的宏偉壯闊和拉斐爾的優美雅致……

以及源自大自然的純淨色彩！

除了肖像畫之外，提香那些富有的客戶們還喜歡他畫的神話英雄等場景。

提香大師，我想送一幅畫給我年輕的太太。要一幅能夠喚起愛情的……

愛情啊……愛神維納斯……這讓我想起喬爾喬內的那幅《沉睡的維納斯》……

提香在《烏爾比諾的維納斯》中所畫的裸體女子則是完全清醒的，直視觀者。她半躺在床上，平靜坦然地舒展著身體，接受人們的注目。提香將她置於一所宮殿之內。畫作的中心不再是女神，而是一位對自己的美麗感到自豪的年輕女性。

藝術家借助透層技法，將女子的肌膚表現得非常柔滑。

每一層上色都非常薄，幾乎透明，但用色又非常豐富，互相之間有明顯的區別。

這幅作品將會迷倒眾多畫家，給他們以啟迪。

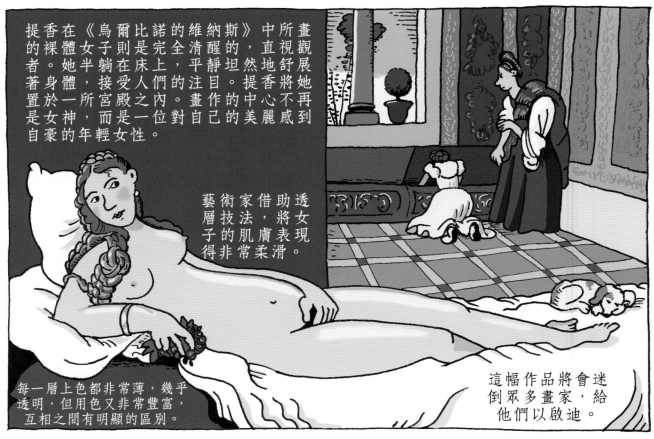

1530年，提香被介紹給強大的查理五世。二人惺惺相惜，互相欣賞。於是提香成為神聖羅馬帝國皇帝的御用畫師。

這位就是來自威尼斯的提香大師。

久仰您的才華。歡迎來到我的宮廷。我想請您給我畫一幅肖像……

這是我的榮幸。

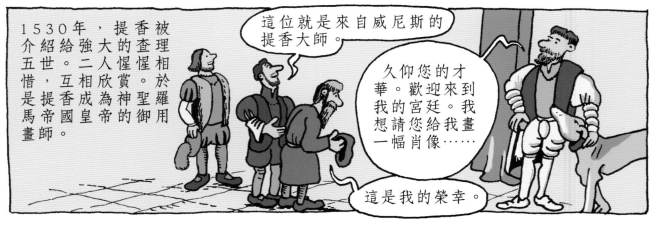

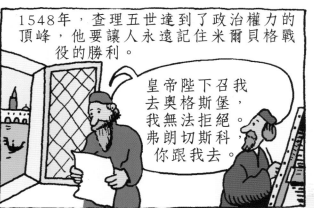

1548年，查理五世達到了政治權力的頂峰，他要讓人永遠記住米爾貝格戰役的勝利。

皇帝陛下召我去奧格斯堡，我無法拒絕。弗朗切斯科，你跟我去。

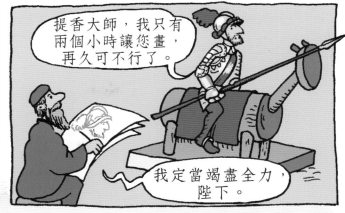

提香大師，我只有兩個小時讓您畫，再久可不行了。

我定當竭盡全力，陛下。

騎典一艾、支繼王古這·君自源被斯畫統傳來拉等被後委來本揚。這是馬時期傳統的第一幅像源傳克、本揚。

您還得考慮到宮廷裡那些人的要求呢：要渲染出勝利的喜氣，要表現出皇帝的權威，要體現出他甲冑之下的力量……

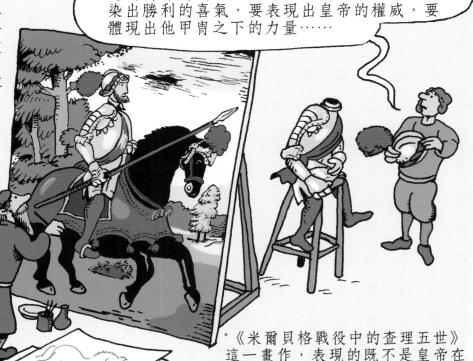

皇帝陛下英勇無敵，他打了勝仗卻很孤獨，極其寂寞……

*《米爾貝格戰役中的查理五世》這一畫作，表現的既不是皇帝在戰鬥當中，也不是在勝利之後，而是他獨自一人前往戰場的那一幕。

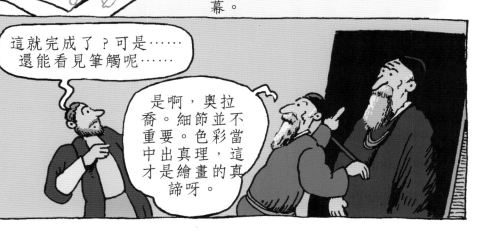

在生命的最後階段，提香的畫作越來越陰暗。他追求的不僅是相似度的表達。提香在90歲高齡去世，被認為堪與最偉大的君王們比肩。

這就完成了？可是……還能看見筆觸呢……

是啊，奧拉喬。細節並不重要。色彩當中出真理，這才是繪畫的真諦呀。

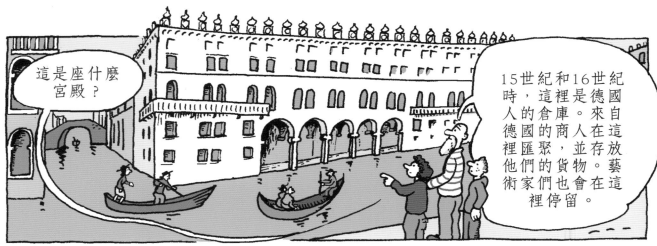

這是座什麼宮殿？

15世紀和16世紀時，這裡是德國人的倉庫。來自德國的商人在這裡匯聚，並存放他們的貨物。藝術家們也會在這裡停留。

與眾多來自歐洲北部的藝術家一樣，阿爾布雷希特·杜勒*也被威尼斯吸引了。

多麼明亮！多麼鮮豔的色彩！

類似這樣的旅行，讓畫家們得以發現古典時代的遺跡，發現文藝復興早期的藝術寶藏。

要想成為偉大的畫家，不懈前進，一定得臨摹大師們的作品！

回到德國後，年輕的杜勒撰寫了一篇關於透視法的專論。

上帝創造了理想之美，我正在探索這種美的數學規律。

我要把我的研究成果都刻在木頭上，印刷出來，傳播出去。

15世紀末，紐倫堡成為知識的聚集地，同時也是印刷業的搖籃。通過木質雕版印刷術，圖像被複製到紙上，繼而獲得廣泛的傳播。

鑿在行是應白在要用具進凡後空，都家工上。之為方上術等板刻刷示地板藝子木雕印顯的木剔除。

給刻好的雕版蘸墨。凹下去的地方不用蘸。

施張密印機紙緊一樣力使版。這壓，雕觸就好了。用壓與接紙刷

*阿爾布雷希特·杜勒（1471-1528），德國畫家、版畫家。

杜勒不僅是傑出的素描大師，他還熱愛雕版藝術。他雕刻印刷了圖畫《若望啟示錄》。

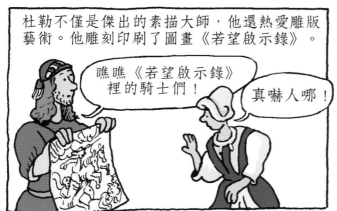

瞧瞧《若望啟示錄》裡的騎士們！

真嚇人哪！

杜勒將15幅版畫集結在一起，自己編了一個合集，結果大獲成功。

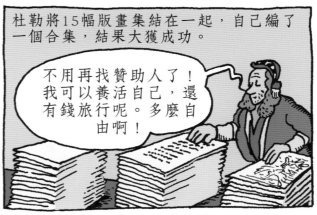

不用再找贊助人了！我可以養活自己，還有錢旅行呢。多麼自由啊！

在這本畫集中，每頁紙的正面是版畫，反面則是對應的《聖經》文本。這是史上第一部由藝術家獨立創作並出版的書籍。

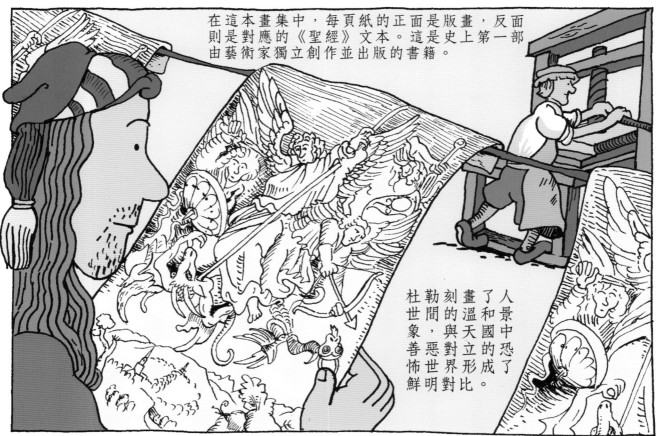

人景中恐了和國的成刻畫溫天立形的與對世界對比。

杜勒間，刻的與惡世明對比。

杜勒世象善怖鮮明。

如此巨大的成功實在讓人眼饞！於是全歐洲都開始複製杜勒的版畫。

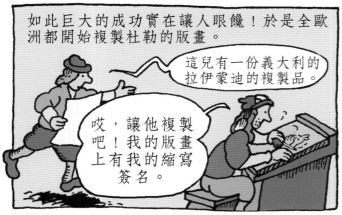

這兒有一份義大利的拉伊蒙迪的複製品。

哎，讓他複製吧！我的版畫上有我的縮寫簽名。

杜勒把自己的簽名變成了一個「商標」，沒過多久這個商標就出名了。

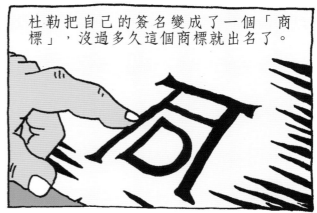

在義大利，杜勒才發現，藝術家在這裡的地位與在德國相比簡直是天壤之別。他想證明自己跟紐倫堡的那些權貴們一樣……

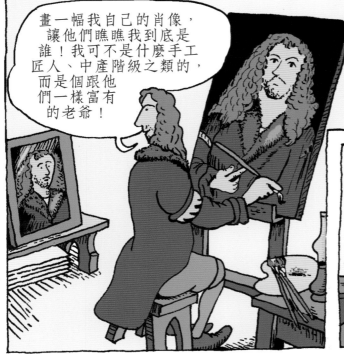

畫一幅我自己的肖像，讓他們瞧瞧我到底是誰！我可不是什麼手工匠人、中產階級之類的，而是個跟他們一樣富有的老爺！

與其他肖像畫不同，杜勒的自畫像中，主角直視著觀眾，一手抬起放在胸前，這在繪畫傳統中可是基督所獨有的姿態。

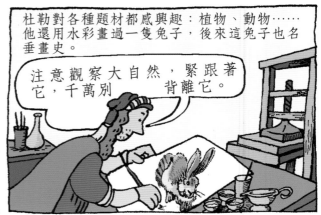

你穿得也不像個畫家，不像他們那樣揣滿畫具，而且你這大衣可金貴哪。

杜勒對各種題材都感興趣：植物、動物……他還用水彩畫過一隻兔子，後來這兔子也名垂畫史。

注意觀察大自然，緊跟著它，千萬別背離它。

同一時期，在德國北部的維滕貝格，僧侶馬丁·路德在教堂大門上張貼了《九十五條論綱》，揭露羅馬教皇的所作所為。

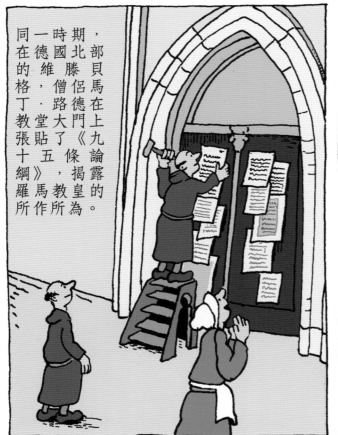

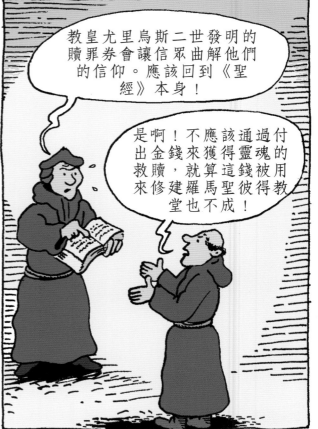

教皇尤里烏斯二世發明的贖罪券會讓信眾曲解他們的信仰。應該回到《聖經》本身！

是啊！不應該通過付出金錢來獲得靈魂的救贖，就算這錢被用來修建羅馬聖彼得教堂也不成！

得益於印刷術，路德的《九十五條論綱》很快傳播開來。這場改革主要是為了反對天主教廷的種種弊端。改革的參與者被稱為「新教徒」（意為抗議者）。天主教的教士們則反應激烈，曠日持久、後來席捲整個歐洲的宗教改革就這樣開始了。

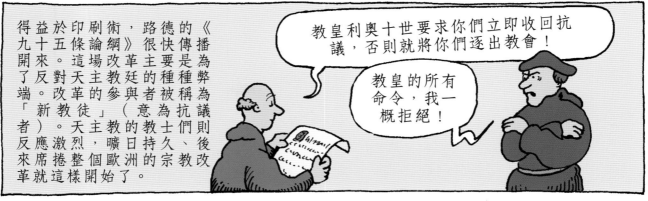

教皇利奧十世要求你們立即收回抗議，否則就將你們逐出教會！

教皇的所有命令，我一概拒絕！

天主教徒和路德的支持者在以下方面存在分歧：靈魂如何得救，以及如何才能進入天堂。

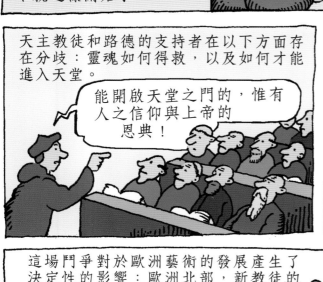

能開啟天堂之門的，惟有人之信仰與上帝的恩典！

對路德來說，聖像會讓信徒對信仰產生誤解。因此極盡雕飾的教堂成為新教徒們的主要抗議目標。

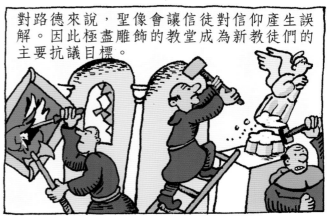

這場鬥爭對於歐洲藝術的發展產生了決定性的影響：歐洲北部，新教徒的人數日漸增多。

我們所在的尼德蘭，再也沒有來自教堂的訂單了。這可怎麼辦？

給人畫肖像畫？

一些畫家加入了改革者的陣營，例如德國的盧卡斯·克拉納赫*，他之前受訓於阿爾布雷希特·杜勒的工作坊，後來與馬丁·路德建立了友誼。

別用太多鮮亮的顏色，畫得簡單樸實點兒，盧卡斯！

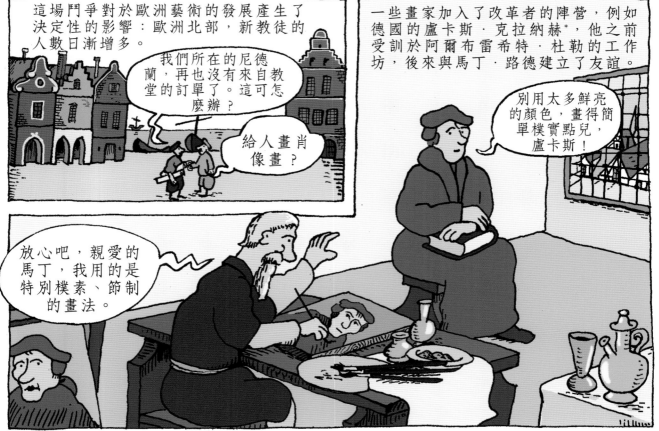

放心吧，親愛的馬丁，我用的是特別樸素、節制的畫法。

*盧卡斯·克拉納赫（1472-1553），德國畫家。

在維也納工作一段時間之後，盧卡斯·克拉納赫到了維滕貝格，成為薩克森親王們的御用畫師。隨著聲名日隆，他建立了一個工作坊，自己的兩個兒子漢斯和小盧卡斯也在裡面工作。他受古代神話的啟發，創作過多幅裸體畫像，既有《聖經》中的人物，也有中世紀傳說中的人物。

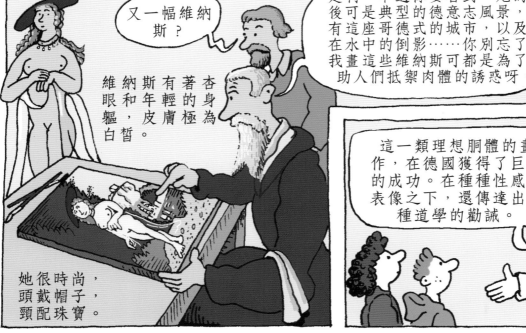

又一幅維納斯？

杏著身為維納斯的年輕，皮膚極白皙。維納斯有著眼和軀體。

她很時尚，頭戴帽子，頸配珠寶。

是啊，不過你要看到，她的身後可是典型的德意志風景，還有這座哥德式的城市，以及它在水中的倒影……你別忘了，我畫這些維納斯可都是為了幫助人們抵禦肉體的誘惑呀。

這一類理想胴體的畫作，在德國獲得了巨大的成功。在種種性感的表像之下，還傳達出一種道學的勸誡。

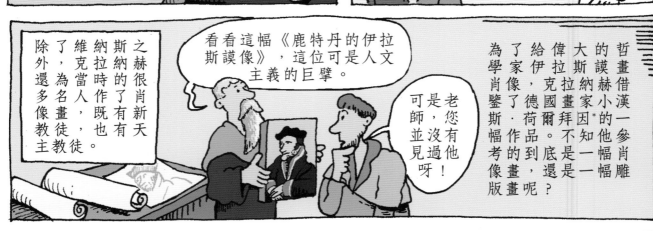

之後，克拉納赫很快就有了有關維納斯的新天的了維納斯當作既有畫徒，也為名人當作既有畫徒，除了維納斯之外，還為很多名人畫像，既有新教徒，也有天主教徒。

看看這幅《鹿特丹的伊拉斯謨像》，這位可是人文主義的巨擘。

可是老師，您並沒有見過他呀！

哲畫家小漢斯一參考了德國畫家小漢斯·荷爾拜因*的一幅肖像畫。不知他到底是一幅雕版畫呢，還是一幅版畫呢？為了給偉大的哲學家伊拉斯謨畫肖像，克拉納赫借鑒了德國畫家小漢斯·荷爾拜因*的作品。

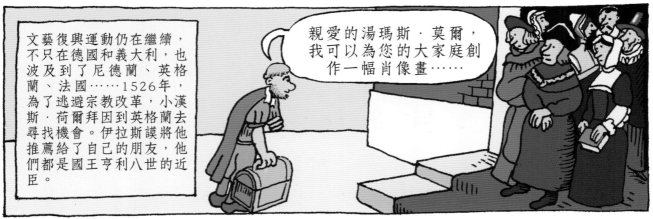

文藝復興運動仍在繼續，不只在德國和義大利，也波及到了尼德蘭、英格蘭、法國……1526年，為了逃避宗教改革，小漢斯·荷爾拜因到英格蘭去尋找機會。伊拉斯謨將他推薦給了自己的朋友，他們都是國王亨利八世的近臣。

親愛的湯瑪斯·莫爾，我可以為您的大家庭創作一幅肖像畫……

*小漢斯·荷爾拜因（1497-1543），德國畫家。

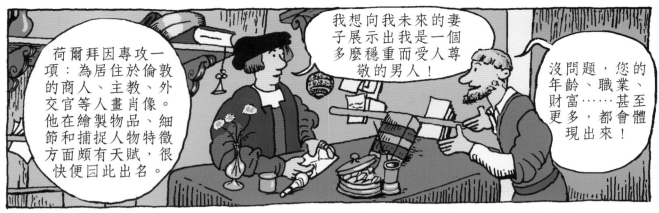

荷爾拜因專攻一項：為居住於倫敦的商人、主教、外交官等人畫肖像。他在繪製物品、細節和捕捉人物特徵方面頗有天賦，很快便因此出名。

我想向我未來的妻子展示出我是一個多麼穩重而受人尊敬的男人！

沒問題，您的年齡、職業、財富……甚至更多，都會體現出來！

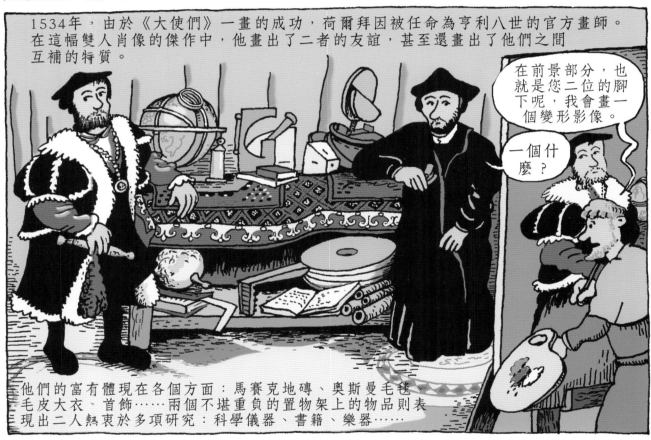

1534年，由於《大使們》一畫的成功，荷爾拜因被任命為亨利八世的官方畫師。在這幅雙人肖像的傑作中，他畫出了二者的友誼，甚至還畫出了他們之間互補的特質。

在前景部分，也就是您二位的腳下呢，我會畫一個變形影像。

一個什麼？

他們的富有體現在各個方面：馬賽克地磚、奧斯曼毛毯、毛皮大衣、首飾……兩個不堪重負的置物架上的物品則表現出二人熱衷於多項研究：科學儀器、書籍、樂器……

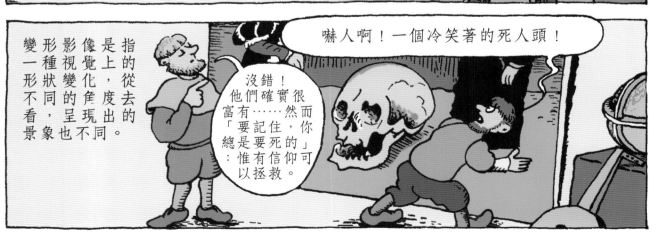

變形影像是指一種視覺上的形狀變化，從不同的角度去看，呈現出的景象也不同。

嚇人啊！一個冷笑著的死人頭！

沒錯！他們確實很富有……然而「要記住，你總是要死的」：惟有信仰可以拯救。

荷爾拜因和他的工作坊創作了多幅《亨利八世肖像畫》。儘管這位君主受過良好教育，又與多位人文主義思想家為友，但他治理國家採用的卻是專制獨裁的方式。

國王的目光具有穿透力，直視著觀眾。

單色背景之上，著珠寶華服的裝飾刺繡和被很好地烘托出來。

我就是要讓他占滿整個畫面。

荷爾拜因大師，若干個世紀之後，人們能記住的就是您筆下的國王亨利！

希望這幅畫能讓他滿意，否則啊……唉！

宗教衝突在整個歐洲進入白熱化階段。早在宗教改革之前，尼德蘭畫家希羅尼穆斯·博斯*就已經在他的《人間樂園》中描繪過善惡之爭。

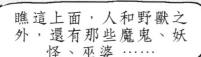

瞧這上面，人和野獸之外，還有那些魔鬼、妖怪、巫婆……

簡直是噩夢啊！

只有信仰能把我們從地獄拯救出來！

博斯創造的形象，可能是半人、半植物、半動物……

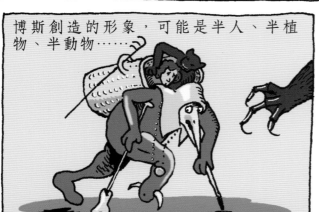

總之啊，為了嚇唬那些罪人，他簡直有無窮無盡的想像力！

快打住吧，您嚇到我了！

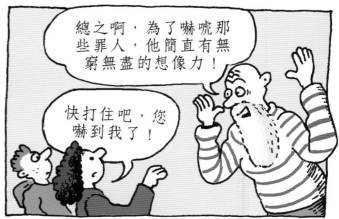

*希羅尼穆斯·博斯（1450-1516），尼德蘭畫家。

尼德蘭的南部還屬於天主教區域，彼得·勃魯蓋爾*就是在那裡作畫。與博斯一樣，他也從民間諺語中獲得很多靈感。

與文藝復興時期普遍流行的風格不同，勃魯蓋爾並不追求畫出理想之美。

我就畫那些生活在我眼皮底下的男人和女人。

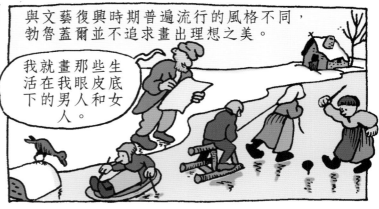

勃魯蓋爾是第一位據實描繪出農民勞作和休閒場景的藝術家。他畫的並不是肖像畫，而是一些歷史場景或宗教場景，這類新主題的畫作被稱為「風俗畫」。

畫家採用了俯視的視角，這樣觀者就可以把握住全局。畫上的每個人都處於運動中。場景之間密切關聯。

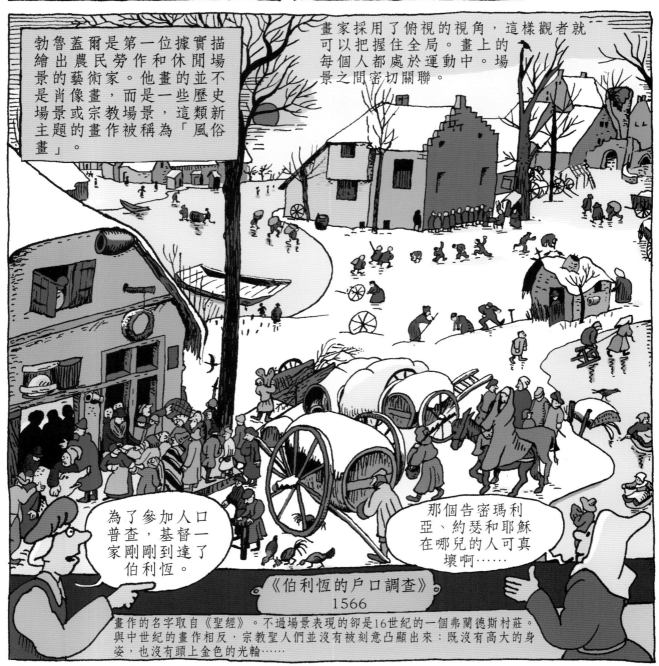

為了參加人口普查，基督一家剛剛到達了伯利恆。

那個告密瑪利亞、約瑟和耶穌在哪兒的人可真壞啊……

《伯利恆的戶口調查》
1566

畫作的名字取自《聖經》。不過場景表現的卻是16世紀的一個弗蘭德斯村莊。與中世紀的畫作相反，宗教聖人們並沒有被刻意凸顯出來：既沒有高大的身姿，也沒有頭上金色的光輪……

*彼得·勃魯蓋爾（1525-1569），弗蘭德斯畫家。

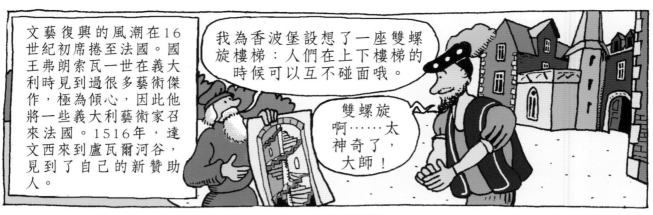

文藝復興的風潮在16世紀初席捲至法國。國王弗朗索瓦一世在義大利時見到過很多藝術傑作，極為傾心，因此他將一些義大利藝術家召來法國。1516年，達文西來到盧瓦爾河谷，見到了自己的新贊助人。

我為香波堡設想了一座雙螺旋樓梯：人們在上下樓梯的時候可以互不碰面哦。

雙螺旋啊……太神奇了，大師！

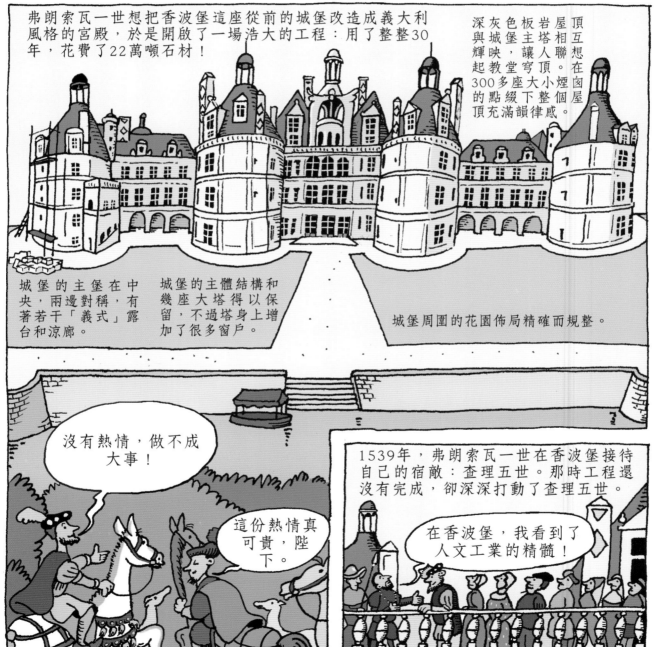

弗朗索瓦一世想把香波堡這座從前的城堡改造成義大利風格的宮殿，於是開啟了一場浩大的工程：用了整整30年，花費了22萬噸石材！

深灰色板岩屋頂與城堡主塔相互輝映，讓人聯想起教堂穹頂。在300多座大小煙囪的點綴下整個屋頂充滿韻律感。

城堡的主堡在中央，兩邊對稱，有著若干「義式」露台和涼廊。

城堡的主體結構和幾座大塔得以保留，不過塔身上增加了很多窗戶。

城堡周圍的花園佈局精確而規整。

沒有熱情，做不成大事！

這份熱情真可貴，陛下。

1539年，弗朗索瓦一世在香波堡接待自己的宿敵：查理五世。那時工程還沒有完成，卻深深打動了查理五世。

在香波堡，我看到了人文工業的精髓！

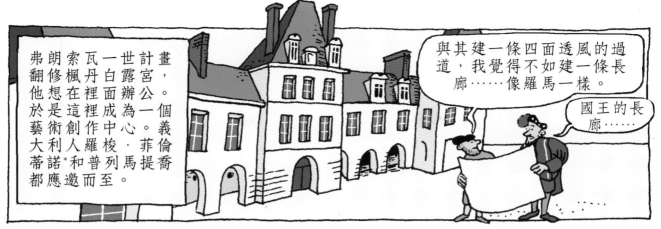

弗朗索瓦一世想在這裡成為一個藝術創作中心。義大利人羅梭·菲倫蒂諾*和普列馬提喬都應邀而至。

計畫翻修楓丹白露宮。弗朗索瓦一世於是辦公。

與其建一條四面透風的過道，我覺得不如建一條長廊……像羅馬一樣。

國王的長廊……

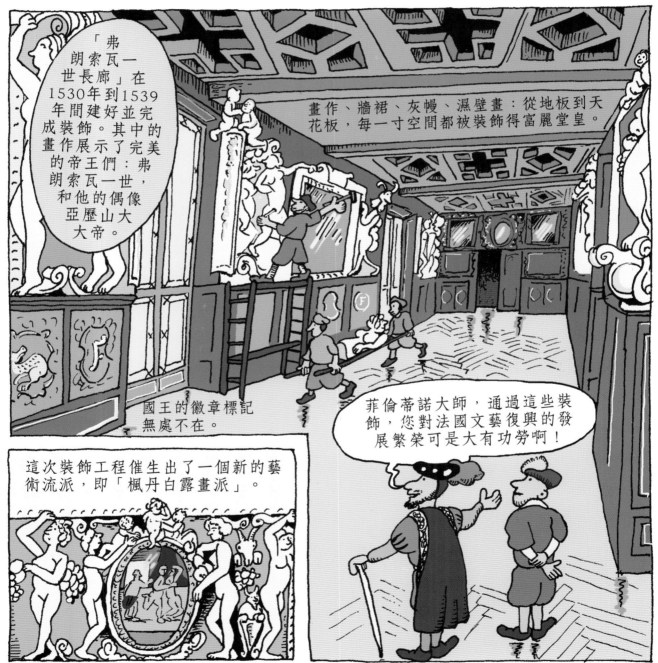

「弗朗索瓦一世長廊」在1530年到1539年間建好並完成裝飾。其中的畫作展示了完美的帝王們：弗朗索瓦一世，和他的偶像亞歷山大大帝。

畫作、牆裙、灰幔、濕壁畫：從地板到天花板，每一寸空間都被裝飾得富麗堂皇。

國王的徽章標記無處不在。

這次裝飾工程催生出了一個新的藝術流派，即「楓丹白露畫派」。

菲倫蒂諾大師，通過這些裝飾，您對法國文藝復興的發展繁榮可是大有功勞啊！

*羅梭·菲倫蒂諾（1495-1540），義大利畫家。

文藝復興及近代時期大事記

1492年	洛倫佐·德·美第奇去世， 克里斯多夫·哥倫布發現美洲
1498年	達·伽馬到達印度
1508年	米開朗基羅開始創作羅馬西斯廷禮拜堂的壁畫
1515年	弗朗索瓦一世在馬里尼亞諾戰役中獲勝，佔領米蘭
1517年	馬丁·路德在德國張貼出《九十五條論綱》，抨擊教會
1519年	李奧納多·達文西在法國昂布瓦茲逝世
1520年	麥哲倫開始乘船環遊世界
1527年	查理五世洗劫羅馬
1534年	亨利八世成為英格蘭的宗教領袖
1540年	教皇批准成立耶穌會
1542年	羅馬異端裁判所設立
1545-1563年	特倫多主教會議(天主教改革)
1552年	查理五世與新教眾君主在德國奧格斯堡議和

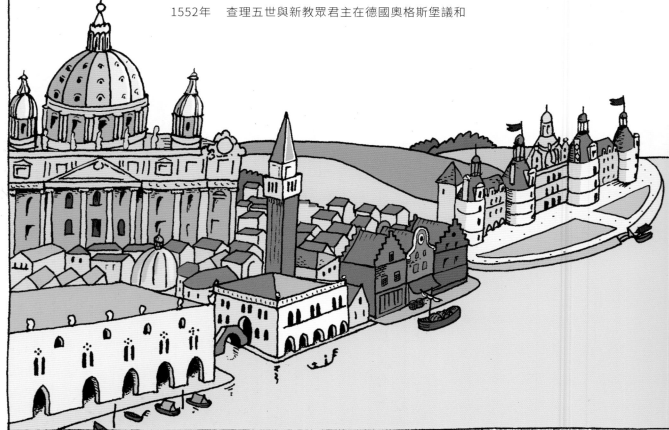

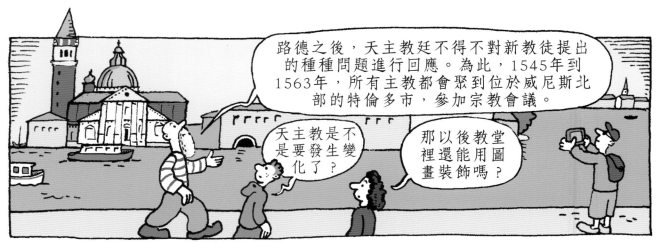

路德之後，天主教廷不得不對新教徒提出的種種問題進行回應。為此，1545年到1563年，所有主教都會聚到位於威尼斯北部的特倫多市，參加宗教會議。

天主教是不是要發生變化了？

那以後教堂裡還能用圖畫裝飾嗎？

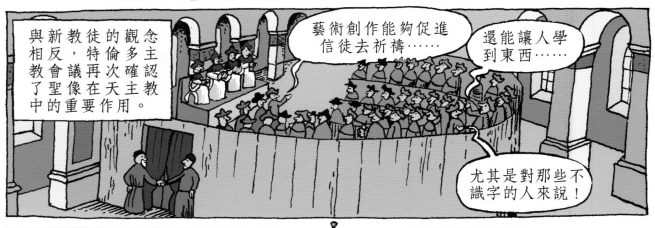

與新教徒的觀念相反，特倫多主教會議再次確認了聖像在天主教中的重要作用。

藝術創作能夠促進信徒去祈禱……

還能讓人學到東西……

尤其是對那些不識字的人來說！

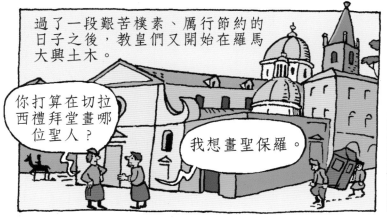

過了一段艱苦樸素、厲行節約的日子之後，教皇們又開始在羅馬大興土木。

你打算在切拉西禮拜堂畫哪位聖人？

我想畫聖保羅。

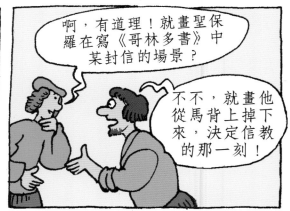

啊，有道理！就畫聖保羅在寫《哥林多書》中某封信的場景？

不不，就畫他從馬背上掉下來，決定信教的那一刻！

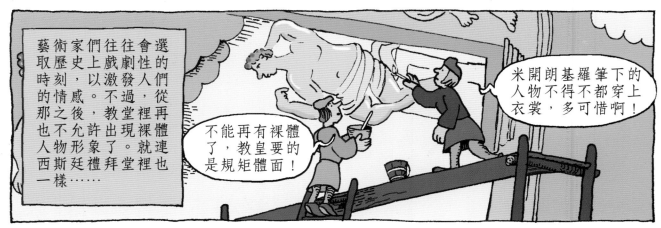

藝術家們往往會選取歷史上戲劇性的時刻，以激發人們的情感。不過，從那之後，教堂裡再也不允許出現裸體人物形象了。就連西斯廷禮拜堂裡也一樣……

不能再有裸體了，教皇要的是規矩體面！

米開朗基羅筆下的人物不得不都穿上衣裳，多可惜啊！

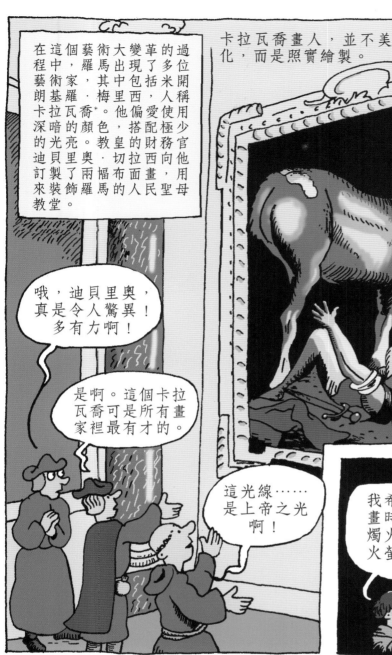

在這個藝術變革的過程中，羅馬出現了多位藝術家，其中包括米開朗基羅·梅里西·卡拉瓦喬*。他偏愛深暗的顏色，搭配極少的光亮。教皇差官員向他下令，用極端的西畫，為羅馬的人民聖母教堂訂製了兩幅畫，用來裝飾教堂。

卡拉瓦喬畫人，並不美化，而是照實繪製。

在《聖保羅依皈》的畫中，他常用非常暗的暗調，以強的線照物，重以光，強調對比。

整幅畫只有一照，觀者向著羅馬人觀看的線。

只要光引視線，並不阻礙。眾人也向他們羅馬人看。羅馬人向聖保羅看著視線。

哦，迪貝里奧，真是令人驚異！多有力啊！

是啊。這個卡拉瓦喬可是所有畫家裡最有才的。

這光線……是上帝之光啊！

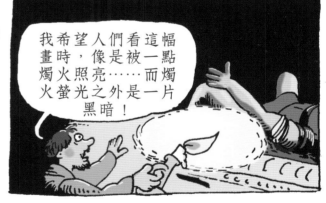

我希望人們看這幅畫時，像是被一點燭火照亮……而燭火螢光之外是一片黑暗！

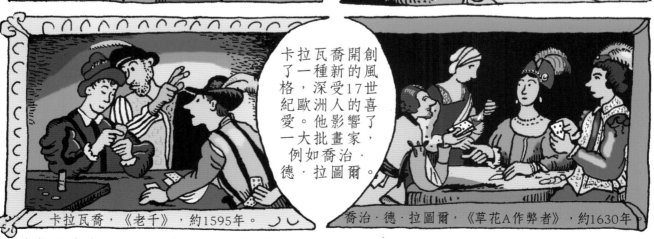

卡拉瓦喬開創了一種新的風格，深受17世紀歐洲人的喜愛。他影響了一大批畫家，例如喬治·德·拉圖爾。

卡拉瓦喬，《老千》，約1595年。

喬治·德·拉圖爾，《草花A作弊者》，約1630年。

*卡拉瓦喬（1571-1610），義大利畫家。

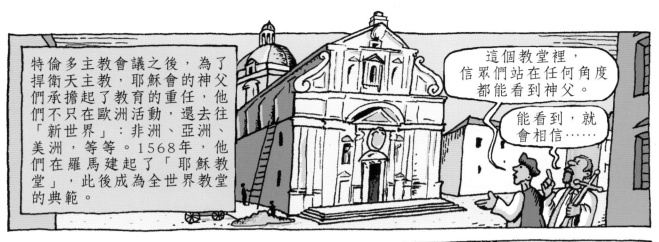

特倫多主教會議之後，為了捍衛天主教，耶穌會的神父們承擔起了教育的重任，他們不只在歐洲活動，還去往「新世界」：非洲、亞洲、美洲，等等。1568年，他們在羅馬建起了「耶穌教堂」，此後成為全世界教堂的典範。

這個教堂裡，信眾們站在任何角度都能看到神父。

能看到，就會相信……

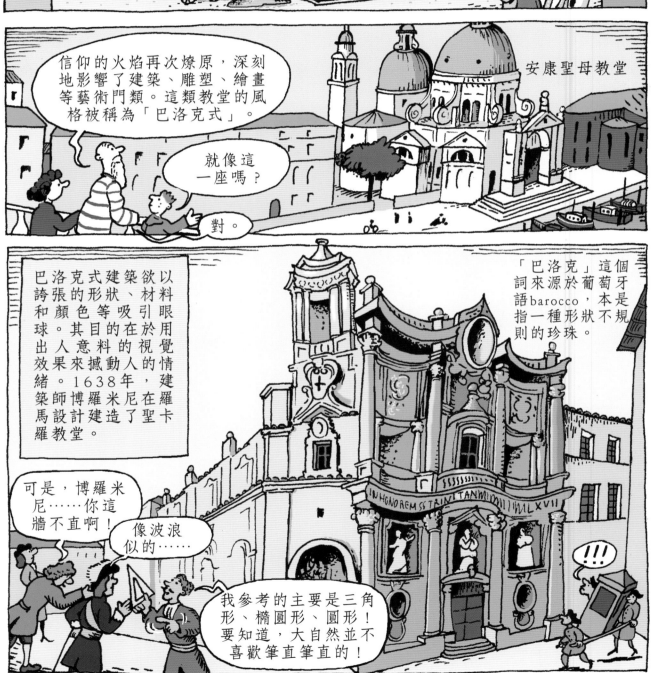

信仰的火焰再次燎原，深刻地影響了建築、雕塑、繪畫等藝術門類。這類教堂的風格被稱為「巴洛克式」。

安康聖母教堂

就像這一座嗎？

對。

巴洛克式建築欲以誇張的形狀、材料和顏色等吸引眼球。其目的在於用出人意料的視覺效果來撼動人的情緒。1638年，建築師博羅米尼在羅馬設計建造了聖卡羅教堂。

「巴洛克」這個詞來源於葡萄牙語barocco，本是指一種形狀不規則的珍珠。

可是，博羅米尼……你這牆不直啊！

像波浪似的……

我參考的主要是三角形、橢圓形、圓形！要知道，大自然並不喜歡筆直筆直的！

!!!

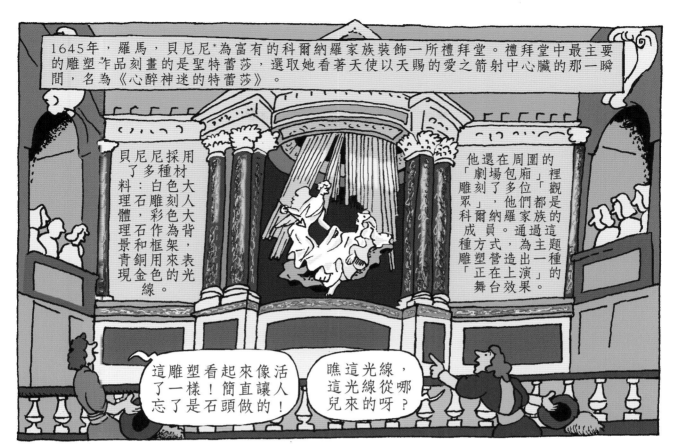

1645年，羅馬，貝尼尼*為富有的科爾納羅家族裝飾一所禮拜堂。禮拜堂中最主要的雕塑乍品刻畫的是聖特蕾莎，選取她看著天使以天賜的愛之箭射中心臟的那一瞬間，名為《心醉神迷的特蕾莎》。

貝尼尼採用了多種材料：白色大理石雕刻大背景，彩色大理石和青銅架，表現用色金線。

他還在周圍的「劇場包廂」裡雕刻了多位觀眾，他們都是科爾納羅家族成員。通過這種方式，為這一主題營造出「正在上演」的雕塑「正在上演」舞台效果。

這雕塑看起來像活了一樣！簡直讓人忘了是石頭做的！

瞧這光線，這光線從哪兒來的呀？

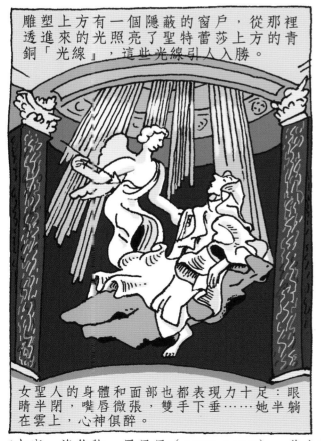

雕塑上方有一個隱蔽的窗戶，從那裡透進來的光照亮了聖特蕾莎上方的青銅「光線」，這些光線引人入勝。

女聖人的身體和面部也都表現力十足：眼睛半閉，嘴唇微張，雙手下垂……她半躺在雲上，心神俱醉。

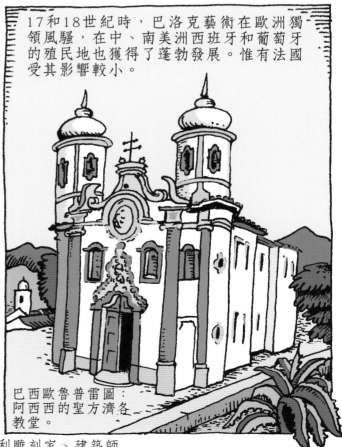

17和18世紀時，巴洛克藝術在歐洲獨領風騷，在中、南美洲西班牙和葡萄牙的殖民地也獲得了蓬勃發展。惟有法國受其影響較小。

巴西歐魯普雷圖：阿西西的聖方濟各教堂。

*吉安·洛倫佐·貝尼尼（1598-1680），義大利雕刻家、建築師

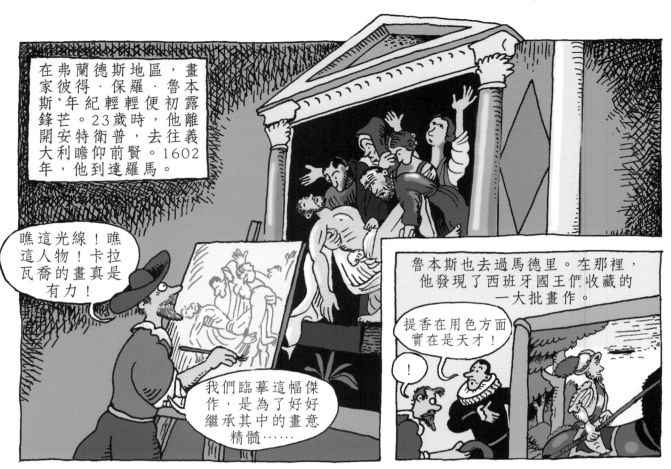

在弗蘭德斯地區，畫家彼得·保羅·魯本斯*年紀輕輕便初露鋒芒。23歲時，他離開安特衛普，去往義大利瞻仰前賢。1602年，他到達羅馬。

瞧這光線！瞧這人物！卡拉瓦喬的畫真是有力！

我們臨摹這幅傑作，是為了好好繼承其中的畫意精髓……

魯本斯也去過馬德里。在那裡，他發現了西班牙國王們收藏的一大批畫作。

提香在用色方面實在是天才！

！

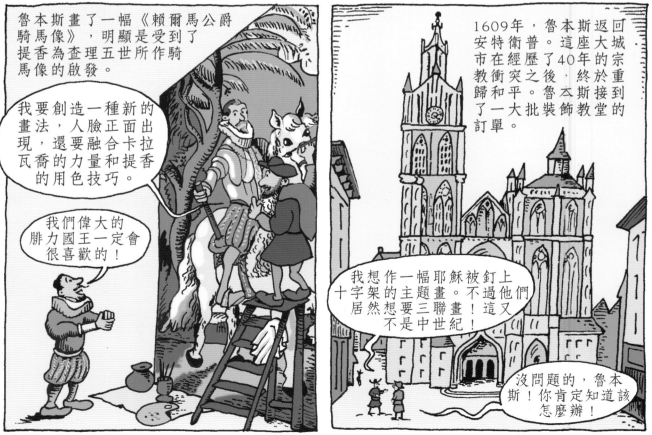

魯本斯畫了一幅《賴爾馬公爵騎馬像》，明顯是受到了提香為查理五世所作騎馬像的啟發。

我要創造一種新的畫法，人臉正面出現，還要融合卡拉瓦喬的力量和提香的用色技巧。

我們偉大的腓力國王一定會很喜歡的！

1609年，魯本斯返回安特衛普。這座大城市在經歷了40年的宗教衝突之後，終於重歸和平。魯本斯接到了一大批裝飾教堂的訂單。

我想作一幅耶穌被釘上十字架的主題畫。不過他們居然想要三聯畫！這又不是中世紀！

沒問題的，魯本斯！你肯定知道該怎麼辦！

*彼得·保羅·魯本斯（1577-1640），弗蘭德斯畫家。

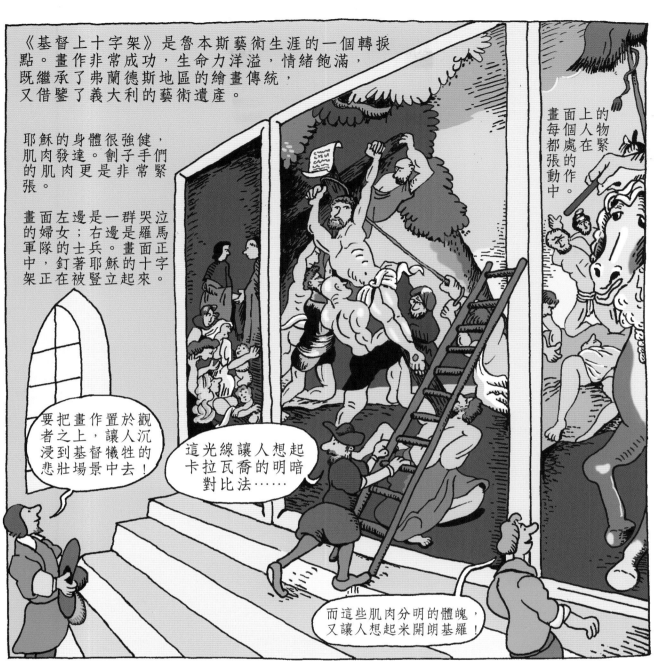

《基督上十字架》是魯本斯藝術生涯的一個轉捩點。畫作非常成功，生命力洋溢，情緒飽滿，既繼承了弗蘭德斯地區的繪畫傳統，又借鑒了義大利的藝術遺產。

耶穌的身體很強健，肌肉發達。劊子手們的肌肉更是非常緊張。

畫面左邊是一群哭泣的婦女；右邊是羅馬軍隊的士兵。畫面正中，釘著耶穌的十字架正在被豎立起來。

畫面上個物緊每都動張中。人的作在處，

要把畫作置於觀者之上，讓人沉浸到基督犧牲的悲壯場景中去！

這光線讓人想起卡拉瓦喬的明暗對比法……

而這些肌肉分明的體魄，又讓人想起米開朗基羅！

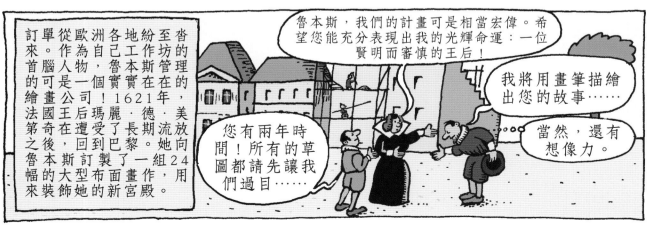

訂單從歐洲各地紛至沓來。作為自己工作坊的首腦人物，魯本斯管理的可是一個實實在在的繪畫公司！1621年，法國王后瑪麗·德·美第奇在遭受了長期流放之後，回到巴黎。她向魯本斯訂製了一組24幅的大型布面畫作，用來裝飾她的新宮殿。

魯本斯，我們的計畫可是相當宏偉。希望您能充分表現出我的光輝命運：一位賢明而審慎的王后！

您有兩年時間！所有的草圖都請先讓我們過目……

我將用畫筆描繪出您的故事……

當然，還有想像力。

魯本斯還創作過一些狩獵野獸的大型畫作，受到歐洲那些熱愛狩獵的君主們的青睞。

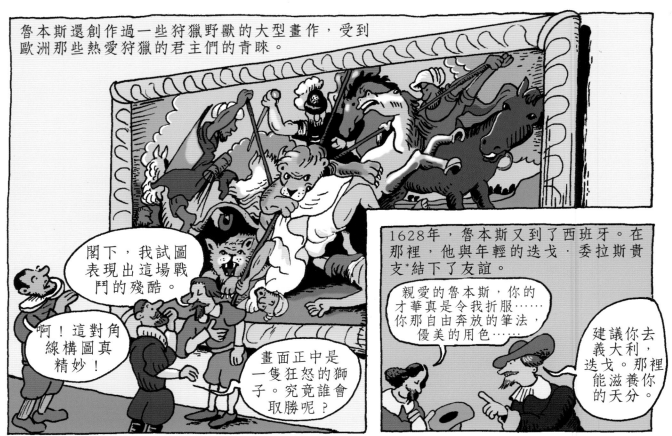

閣下，我試圖表現出這場戰鬥的殘酷。

啊！這對角線構圖真精妙！

畫面正中是一隻狂怒的獅子。究竟誰會取勝呢？

1628年，魯本斯又到了西班牙。在那裡，他與年輕的迭戈·委拉斯貴支*結下了友誼。

親愛的魯本斯，你的才華真是令我折服……你那自由奔放的筆法，優美的用色……

建議你去義大利，迭戈。那裡能滋養你的天分。

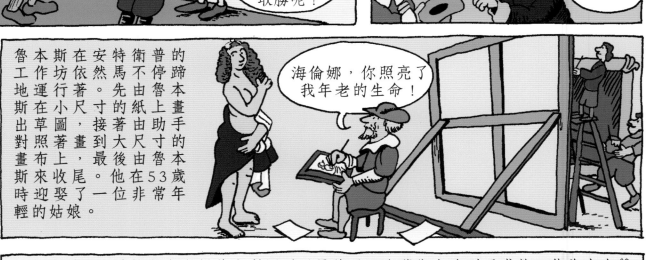

魯本斯工作坊在安特衛普的停運。先由助手的本歲行著小草圖，接著到53歲時迎娶了一位非常年輕的姑娘。普的蹄不由紙上寸尺由魯本斯收尾。他斯畫手的運衛馬先寸尺由魯本斯出對畫布上，最後斯依著對照斯來依著畫本小草圖，在安然著。

海倫娜，你照亮了我年老的生命！

這段時間裡，委拉斯貴支從義大利回到了馬德里，在藝術上達到了成熟。他為大力贊助藝術事業的國王腓力四世工作。他創作了一幅《巴勃羅·德·巴拉多利德肖像》，主角是國王的弄臣。

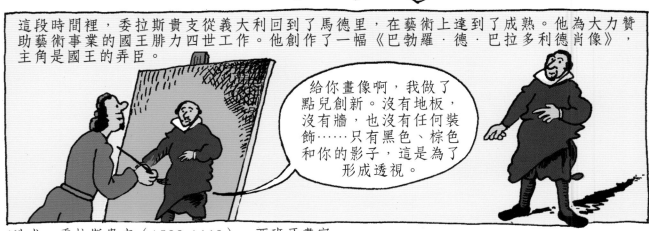

給你畫像啊，我做了點兒創新。沒有地板，沒有牆，也沒有任何裝飾……只有黑色、棕色和你的影子，這是為了形成透視。

*迭戈·委拉斯貴支（1599-1660），西班牙畫家。

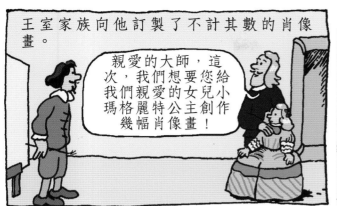

王室家族向他訂製了不計其數的肖像畫。

親愛的大師，這次，我們想要您給我們親愛的女兒小瑪格麗特公主創作幾幅肖像畫！

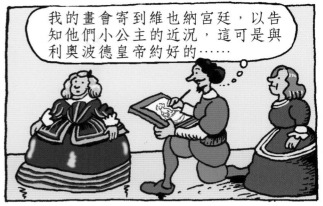

我的畫會寄到維也納宮廷，以告知他們小公主的近況，這可是與利奧波德皇帝約好的……

1656年，委拉斯貴支完成了展示腓力四世一家的著名畫作《宮娥》。在宮殿的一個大房間裡，小公主瑪格麗特身邊環繞著幾位宮女、一位女管家、一位神父、一位侏儒、一個宮裡的小孩，還有一隻狗。

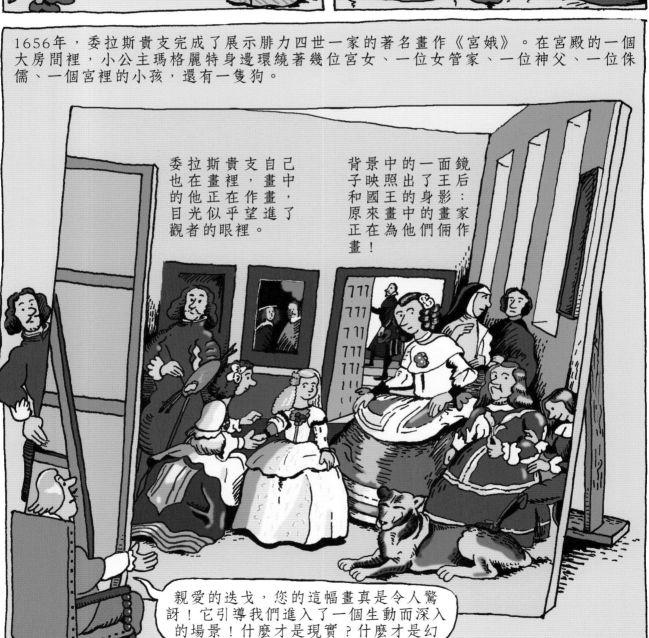

委拉斯貴支自己也在畫裡，畫中的他正在作畫，目光似乎望進了觀者的眼裡。

鏡后：一面鏡子映照出了王后和國王的身影，原來王畫中的他們倆正在為背景中的一面畫家作

親愛的迭戈，您的這幅畫真是令人驚訝！它引導我們進入了一個生動而深入的場景！什麼才是現實？什麼才是幻象？

41

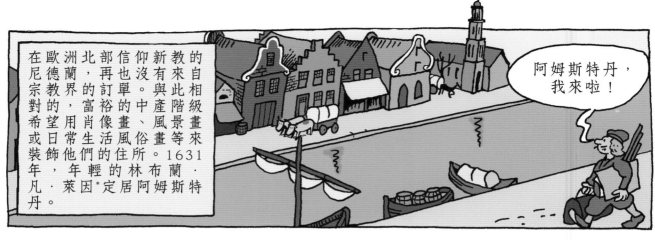

在歐洲北部信仰新教的尼德蘭，再也沒有來自宗教界的訂單。與此相對的，富裕的中產階級希望用肖像畫、風景畫或日常生活風俗畫等來裝飾他們的住所。1631年，年輕的林布蘭·凡·萊因*定居阿姆斯特丹。

阿姆斯特丹，我來啦！

那時，群像畫極受歡迎。1632年，有權有勢的外科醫生行會向這位年輕的畫家下了訂單。

再過幾個星期，我們行業唯一獲准的年度解剖大課就要開始了。我們想把它記錄下來。

請相信我，我會跟你們一起的。

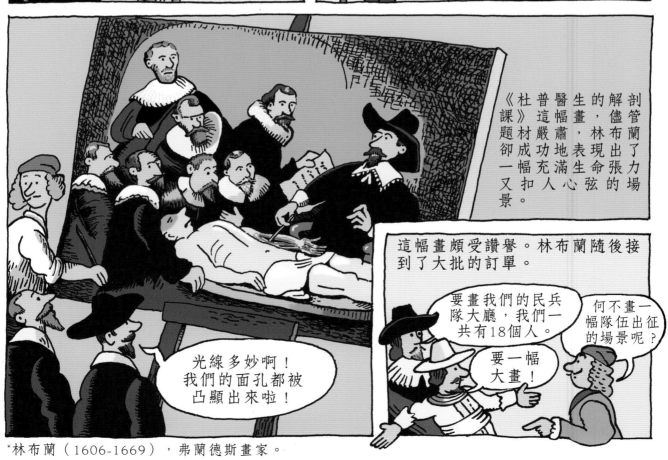

《杜普醫生的解剖課》這幅畫，儘管題材嚴肅，林布蘭卻成功地表現出了一幅充滿生命張力、扣人心弦的場景。

這幅畫頗受讚譽。林布蘭隨後接到了大批的訂單。

光線多妙啊！我們的面孔都被凸顯出來啦！

要畫我們的民兵隊大廳，我們一共有18個人。

要一幅大畫！

何不畫一幅隊伍出征的場景呢？

*林布蘭（1606-1669），弗蘭德斯畫家。

42

林布蘭創作了一張巨幅布面油畫，刻畫了弗朗斯·班寧·柯克上尉率領的民兵火槍隊。畫作以《夜巡》一名而廣為人知，因為畫面非常暗。畫家描繪出了非常詳盡的細節，所繪光線精雕細琢，如夢似幻。

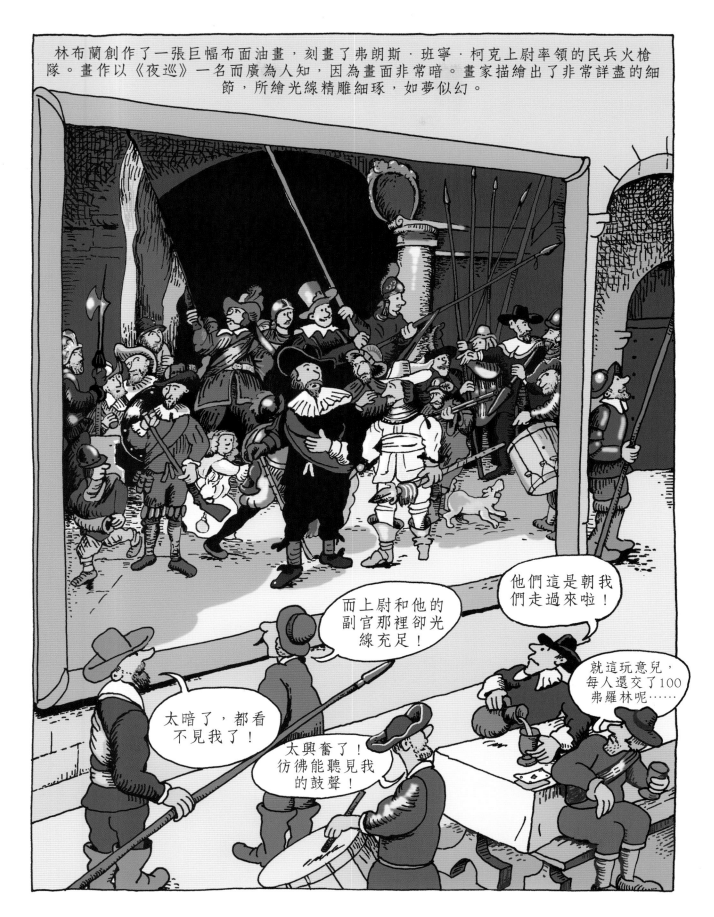

43

終其一生，林布蘭創作了六十餘幅自畫像，既有油畫，也有版畫！1669年，在去世前不久，他畫下了最後一幅。那時，他幾乎已被人遺忘，窮困潦倒。

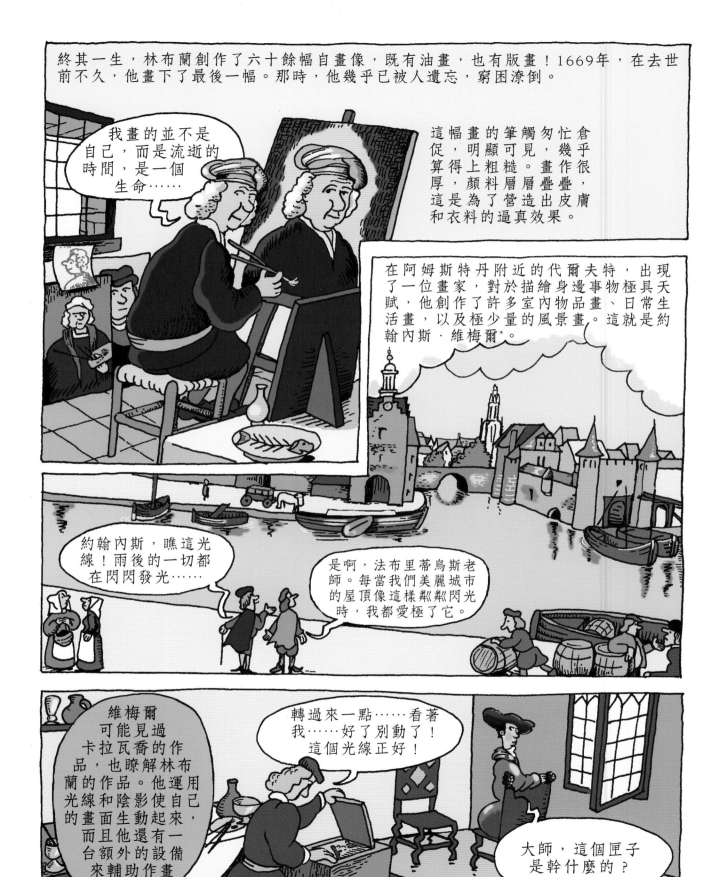

我畫的並不是自己，而是流逝的時間，是一個生命……

這幅畫的筆觸匆忙倉促，明顯可見，幾乎算得上粗糙。畫作很厚，顏料層層疊疊，這是為了營造出皮膚和衣料的逼真效果。

在阿姆斯特丹附近的代爾夫特，出現了一位畫家，對於描繪身邊事物極具天賦，他創作了許多室內物品畫、日常生活畫，以及極少量的風景畫。這就是約翰內斯·維梅爾*。

約翰內斯，瞧這光線！雨後的一切都在閃閃發光……

是啊，法布里蒂烏斯老師。每當我們美麗城市的屋頂像這樣粼粼閃光時，我都愛極了它。

維梅爾可能見過卡拉瓦喬的作品，也瞭解林布蘭的作品。他運用光線和陰影使自己的畫面生動起來，而且他還有一台額外的設備來輔助作畫……

轉過來一點……看著我……好了別動了！這個光線正好！

大師，這個匣子是幹什麼的？

*約翰內斯·維梅爾（1632-1675），尼德蘭畫家。

維梅爾可能使用了暗箱技術,這是一隻簡單的木製匣子,前面開一小孔,孔裡安裝一片透鏡,讓光線得以進入。在透鏡的作用下,外部景象被反映到匣子底部傾斜安裝的一面鏡子上。

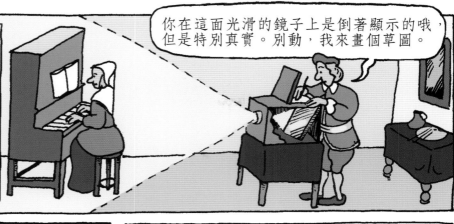

你在這面光滑的鏡子上是倒著顯示的哦,但是特別真實。別動,我來畫個草圖。

在維梅爾的青年時期,國家處於戰亂之中。他自己的生活也很動盪,而且他有一大家子人要養活。

我去找個清淨地方畫畫……

多虧有一位贊助人,維梅爾才得以隨心創作身邊熟悉的日常景象。

我要試著畫出簡單的生活。明明這麼熟悉的日常,有時卻又顯得那麼遙遠……

在名作《倒牛奶的女人》(約1658)中,來自窗外的一抹柔和光線照亮了整幅畫面。

維梅爾創造性地將數種亮色並用。藍色和黃色這兩種互補的白色形成了鮮明對比。

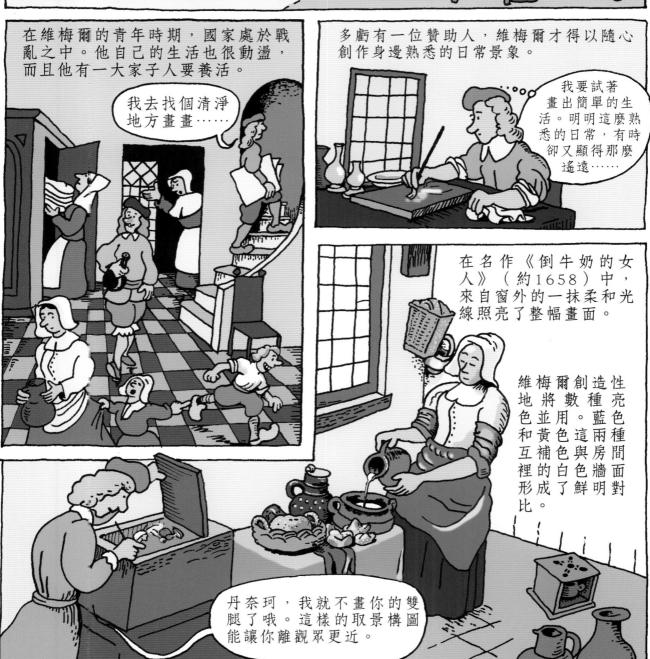

丹奈珂,我就不畫你的雙腿了哦。這樣的取景構圖能讓你離觀眾更近。

1672年是尼德蘭聯省共和國的「災難年」。路易十四的軍隊入侵，荷蘭人自惨在代爾夫特附近決堤以保。戰爭讓維梅爾一家去世了。1675年，約翰內斯‧維梅爾逝世。

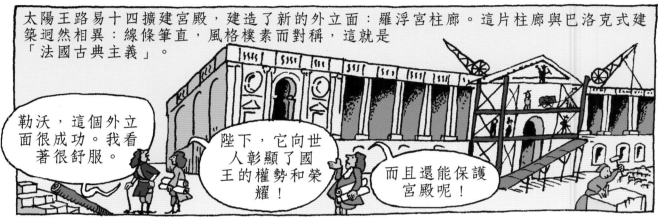

太陽王路易十四擴建宮殿，建造了新的外立面：羅浮宮柱廊。這片柱廊與巴洛克式建築迥然相異：線條筆直，風格樸素而對稱，這就是「法國古典主義」。

勒沃，這個外立面很成功。我看著很舒服。

陛下，它向世人彰顯了國王的權勢和榮耀！

而且還能保護宮殿呢！

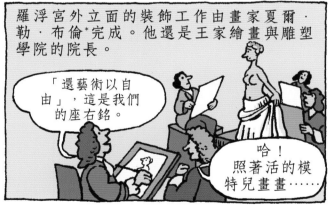

羅浮宮外立面的裝飾工作由畫家夏爾‧勒‧布倫*完成。他還是王家繪畫與雕塑學院的院長。

「還藝術以自由」，這是我們的座右銘。

哈！照著活的模特兒畫畫……

學院是什麼？

是一種學校，它將全國最好的藝術家聚集起來。

我們要回巴黎了嗎？

去凡爾賽！

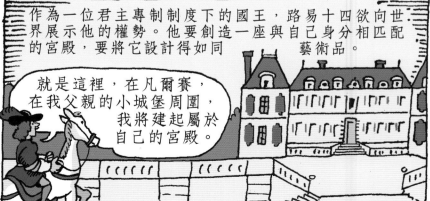

作為一位君主專制制度下的國王，路易十四欲向世界展示他的權勢。他要創造一座與自己身分相匹配的宮殿，要將它設計得如同藝術品。

就是這裡，在凡爾賽，在我父親的小城堡周圍，我將建起屬於自己的宮殿。

*夏爾‧勒‧布倫（1619-1690），法國畫家。

經過20年的建造，國王與整個宮廷在1682年遷至凡爾賽城堡。這座宮殿有700個房間，從此成為政府所在地。宮殿先後兩任建築師分別是勒沃和芒薩爾。與之配套的還有一座巨大的花園，由安德列·勒·諾特爾設計，周邊更有大片的森林。

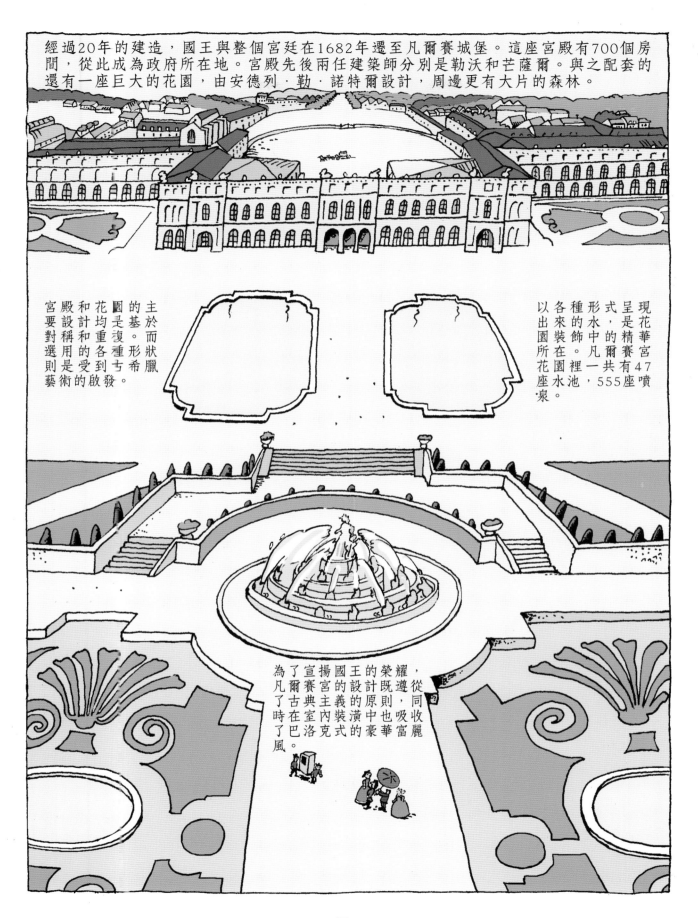

宮殿和花園的設計均受到古典藝術的啟發。主要基於復形希臘狀而重各種的選用的是對稱和形狀的。

現花園裝飾中的精華所在。凡爾賽宮花園裡一共有47座水池，555座噴泉。各種形式呈現出來的水，是以園中水裝飾。

為了宣揚國王的榮耀，凡爾賽宮的設計既遵從古典主義的設計原則，同時也吸收了巴洛克式的豪華富麗的室內裝潢風。

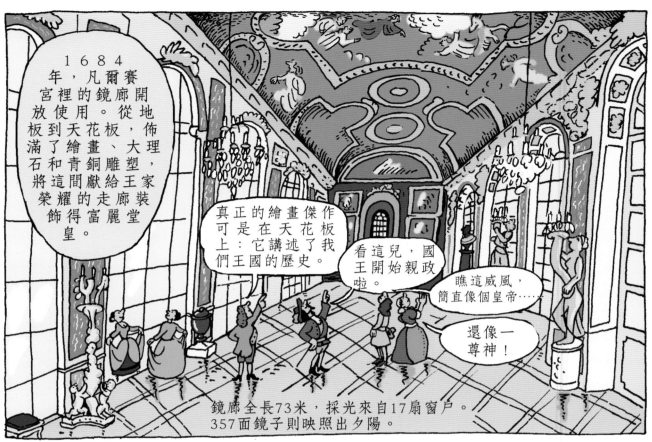

1684年，凡爾賽宮裡的鏡廊開放使用。從地板到天花板，佈滿了繪畫、大理石和青銅雕塑，將這間獻給王家榮耀的走廊裝飾得富麗堂皇。

真正的繪畫傑作可是在天花板上：它講述了我們王國的歷史。

看這兒，國王開始親政啦。

瞧這威風，簡直像個皇帝……

還像一尊神！

鏡廊全長73米，採光來自17扇窗戶。357面鏡子則映照出夕陽。

夏爾·勒·布倫在凡爾賽宮天花板的畫作上署了名，他是古典主義藝術的積極組織者。通過王家繪畫與雕塑學院，他的觀點得到了廣泛傳播。

素描，永遠要重視素描，首要的就是學會素描！

他們在這個學院裡學的是素描？不是繪畫嗎？

都要學！不過藝術家們一直在爭論：素描和用色，到底哪個更重要？

PARIS

繪畫從此分為多種類型。其中以歷史類繪畫最為引人入勝。

HISTOIRE　MYTHOLOGIE

其次是肖像畫、日常生活場景畫，以及風景畫、動物畫和靜物畫。

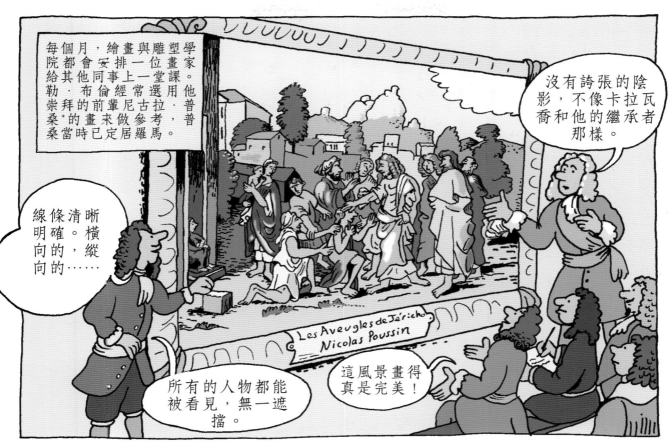
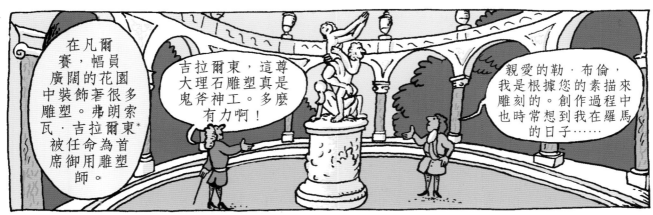
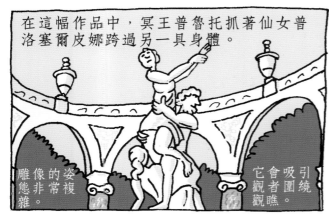
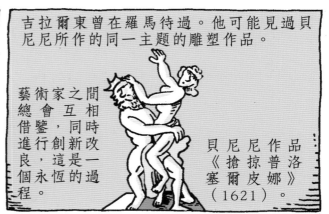

*尼古拉·普桑（1594-1665），法國畫家。
*弗朗索瓦·吉拉爾東（1628-1715），法國雕塑家。

1715年，路易十四薨逝。法國經歷了連年的戰爭之後，進入攝政時期，貴族們開始追求享樂。

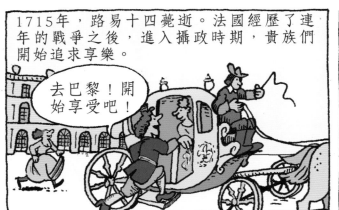

去巴黎！開始享受吧！

貴族和富有的中產階級會訂購藝術品。他們偏愛輕鬆的題材，喜歡彎曲多變的線條和豐富的色彩。

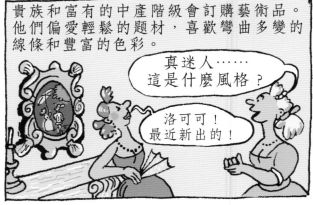

真迷人……這是什麼風格？

洛可可！最近新出的！

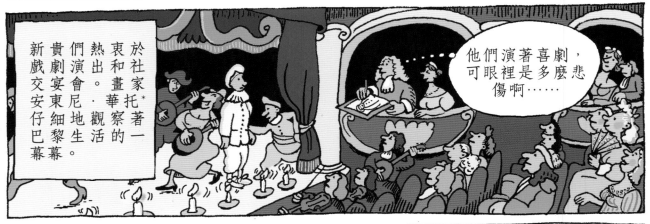

於社家一熱和畫察的
衷一畫華*
們演會尼地生
貴劇宴東細黎幕
新戲交安仔巴幕
他活
觀
托

他們演著喜劇，可眼裡是多麼悲傷啊……

為了進入繪畫與雕塑學院，華托於1717年推出了畫作《舟發西苔島》。貴族男女們成雙成對，要去愛神維納斯棲居的小島探訪取樂。小天使們繞著人飛翔。

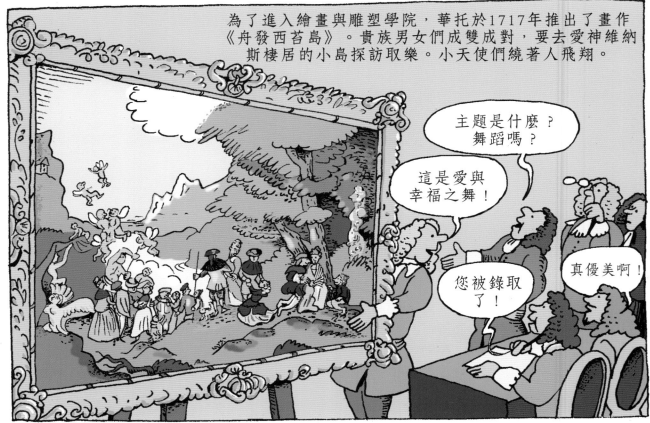

主題是什麼？舞蹈嗎？

這是愛與幸福之舞！

您被錄取了！

真優美啊！

*安東尼·華托（1684-1721），法國畫家。

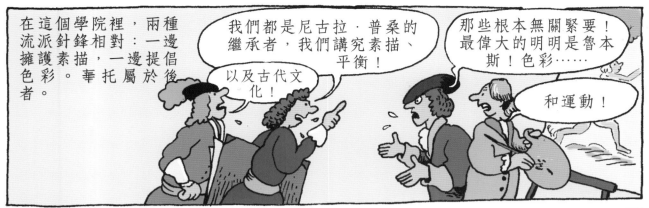

在這個學院裡，兩種流派針鋒相對：一邊擁護素描，一邊提倡色彩。華托屬於後者。

我們都是尼古拉·普桑的繼承者，我們講究素描、平衡！

以及古代文化！

那些根本無關緊要！最偉大的明明是魯本斯！色彩……

和運動！

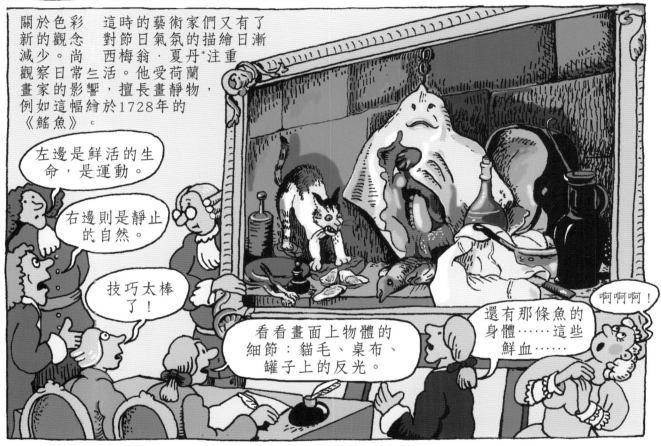

關於色彩 這時的藝術家們又有了新的觀念 對節日氣氛的描繪日漸減少。尚 西梅翁·夏丹*注重觀察日常生活。他受荷蘭畫家的影響，擅長畫靜物，例如這幅繪於1728年的《鰩魚》。

左邊是鮮活的生命，是運動。

右邊則是靜止的自然。

技巧太棒了！

看看畫面上物體的細節：貓毛、桌布、罐子上的反光。

還有那條魚的身體……這些鮮血……

啊啊啊！

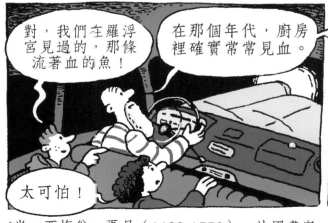

對，我們在羅浮宮見過的，那條流著血的魚！

在那個年代，廚房裡確實常常見血。

太可怕！

不過，夏丹除了畫靜物，也會畫兒童。在《兒童和陀螺》這幅畫裡，小孩沒在學習，而是在玩陀螺。

*尚·西梅翁 夏丹（1699-1779），法國畫家。

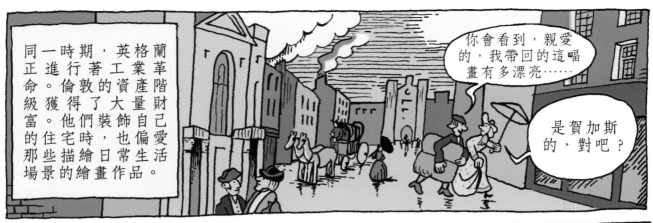

同一時期，英格蘭正進行著工業革命。倫敦的資產階級獲得了大量財富。他們裝飾自己的住宅時，也偏愛那些描繪日常生活場景的繪畫作品。

你會看到，親愛的，我帶回的這幅畫有多漂亮……

是賀加斯的，對吧？

威廉·賀加斯*創作了一系列洛可可風格的畫作。在畫裡，他批評了時人的一些做派。

主題是什麼？

為錢而結下的婚姻。

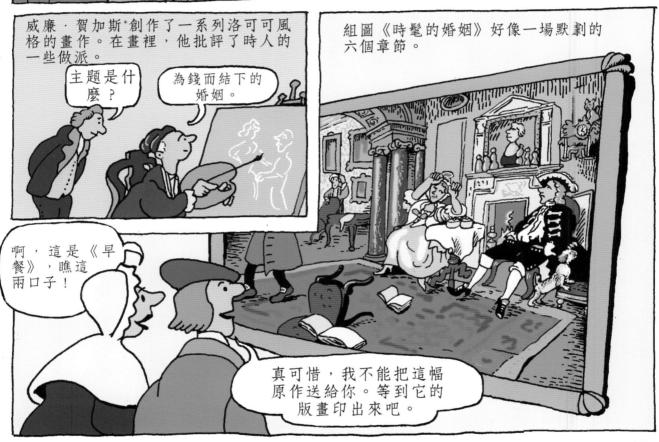

組圖《時髦的婚姻》好像一場默劇的六個章節。

啊，這是《早餐》，瞧這兩口子！

真可惜，我不能把這幅原作送給你。等到它的版畫印出來吧。

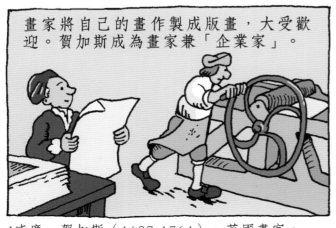

畫家將自己的畫作製成版畫，大受歡迎。賀加斯成為畫家兼「企業家」。

他售賣自己印製的畫作，甚至還會做廣告。

喲！賀加斯即將挂出關於政治的系列新作。

到時候我要看！

*威廉·賀加斯（1697-1764），英國畫家。

52

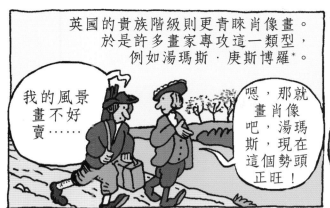

英國的貴族階級則更青睞肖像畫。於是許多畫家專攻這一類型，例如湯瑪斯·庚斯博羅*。

我的風景畫不好賣……

嗯，那就畫肖像吧，湯瑪斯，現在這個勢頭正旺！

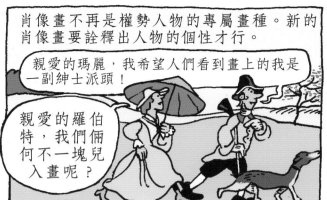

肖像畫不再是權勢人物的專屬畫種。新的肖像畫要詮釋出人物的個性才行。

親愛的瑪麗，我希望人們看到畫上的我是一副紳士派頭！

親愛的羅伯特，我們倆何不一塊兒入畫呢？

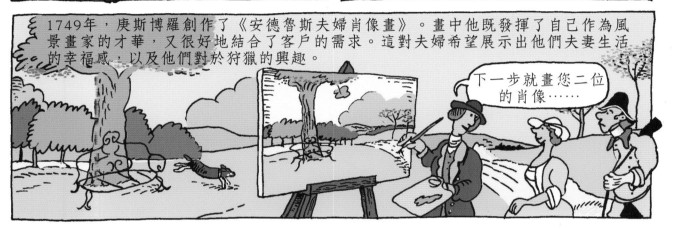

1749年，庚斯博羅創作了《安德魯斯夫婦肖像畫》。畫中他既發揮了自己作為風景畫家的才華，又很好地結合了客戶的需求。這對夫婦希望展示出他們夫妻生活的幸福感，以及他們對於狩獵的興趣。

下一步就畫您二位的肖像……

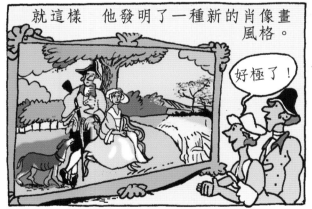

就這樣 他發明了一種新的肖像畫風格。

好極了！

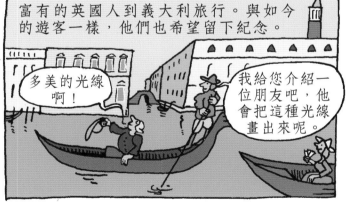

富有的英國人到義大利旅行。與如今的遊客一樣，他們也希望留下紀念。

多美的光線啊！

我給您介紹一位朋友吧，他會把這種光線畫出來呢。

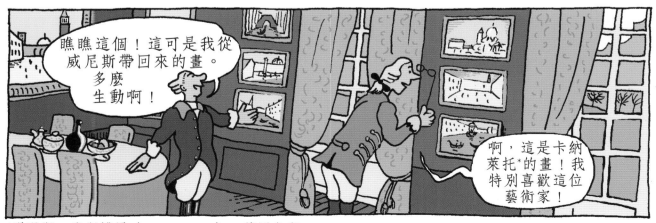

瞧瞧這個！這可是我從威尼斯帶回來的畫。多麼生動啊！

啊，這是卡納萊托*的畫！我特別喜歡這位藝術家！

*湯瑪斯·庚斯博羅（1727-1788），英國畫家。
*吉奧瓦尼·安東尼奧·卡納爾（1697-1768），人稱卡納萊托，義大利畫家。

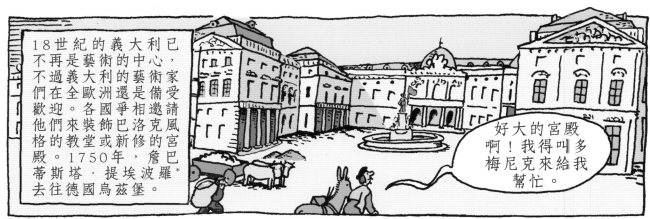

18世紀的義大利已不再是藝術的中心，不過義大利的藝術家還是備受歡迎。各國爭相邀請他們來裝飾巴洛克風格的教堂或新修的宮殿。1750年，詹巴蒂斯塔·提埃波羅*去往德國烏茲堡。

好大的宮殿啊！我得叫多梅尼克來給我幫忙。

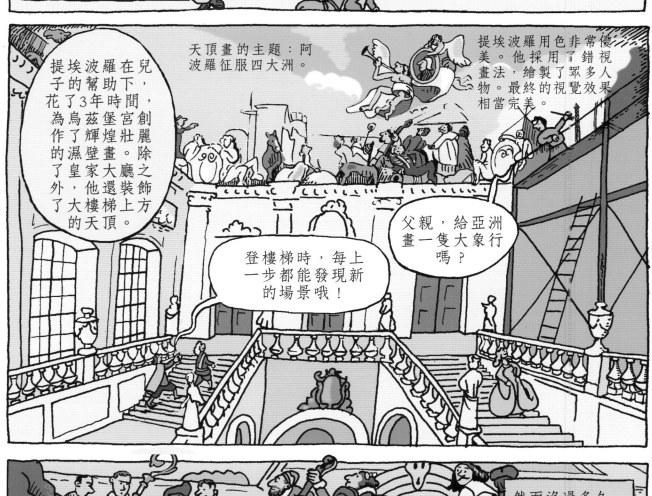

提埃波羅在兒子的幫助下，花了3年時間，為烏茲堡宮創作了壯麗輝煌的濕壁畫。除了皇家大廳之外，他還裝飾了大樓梯的天頂。

天頂畫的主題：阿波羅征服四大洲。

提埃波羅用色非常優美。他採用了錯視畫法，繪製了眾多人物。最終的視覺效果相當完美。

登樓梯時，每上一步都能發現新的場景哦！

父親，給亞洲畫一隻大象行嗎？

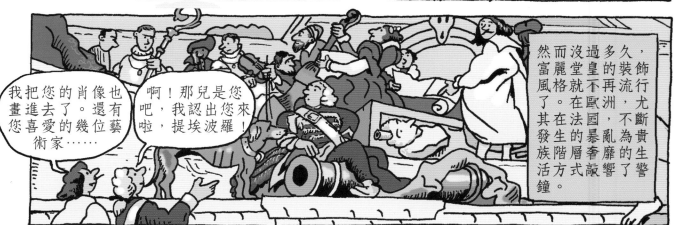

我把您的肖像也畫進去了。還有您喜愛的幾位藝術家……

啊！那兒是您吧，我認出您來啦，提埃波羅！

然而沒過多久，富麗堂皇的裝飾風格就不再流行了。在歐洲，尤其在法國，不斷發生的暴亂為貴族階層奢靡的生活方式敲響了警鐘

*詹巴蒂斯塔·提埃波羅（1696-1770），義大利畫家。

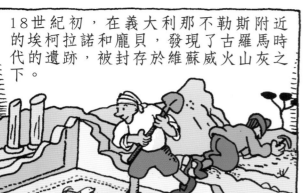

18世紀初，在義大利那不勒斯附近的埃柯拉諾和龐貝，發現了古羅馬時代的遺跡，被封存於維蘇威火山灰之下。

你去龐貝看過了嗎，親愛的于貝爾？

去了……我還畫了不少遺址的速寫呢。

這些遺跡真是了不起啊。

畫家雅克·路易·大衛*對於古代文化也很有興趣。他發明了一種新的風格：新古典主義。

結束吧，膚淺的生活！啟蒙時期的哲學家們說得好：應當回歸古典時代的道德觀！

1785年，大衛創作了《荷拉斯兄弟之誓》，這個題材取自古羅馬傳說，在古典戲劇中多次出現。

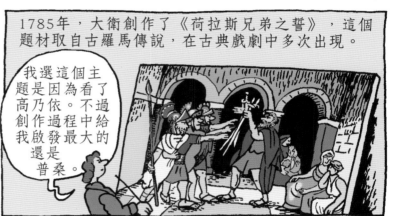

我選這個主題是因為看了高乃依。不過創作過程中給我啟發最大的還是普桑。

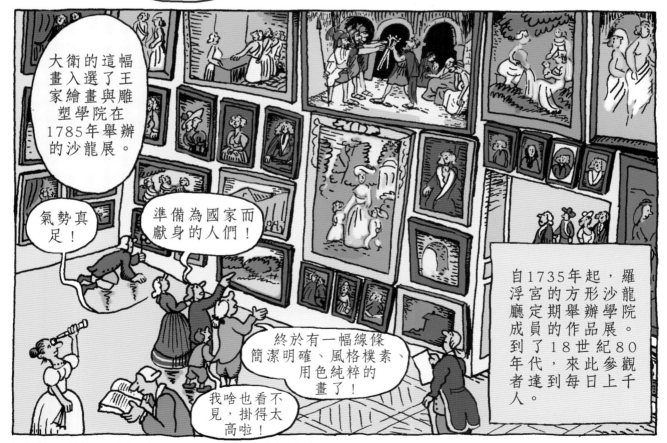

大衛的這幅畫入選了王家繪畫與雕塑學院在1785年舉辦的沙龍展。

氣勢真足！

準備為國家而獻身的人們！

終於有一幅線條簡潔明確、風格樸素、用色純粹的畫了！

我啥也看不見，掛得太高啦！

自1735年起，羅浮宮的方形沙龍廳成為學院定期舉辦成員的作品展。到了18世紀80年代，來此參觀者達到每日上千人。

*雅克·路易·大衛（1748-1825），法國畫家。

古典主義與現代主義時期大事記

1900年　巴黎世界博覽會召開
1907年　巴勃羅·畢卡索創作《亞維儂的少女》，立體主義誕生
1910年　康定斯基的《印象三號》標誌著抽象派繪畫藝術的誕生
1914-1918年　第一次世界大戰
1916年　「達達主義」運動發源於蘇黎世
1917年　俄國革命
1929年　股災，經濟危機開始
1937年　畢卡索在西班牙內戰期間(1936-1939)創作了名畫《格爾尼卡》
1939-1945年　第二次世界大戰
1950年　電視行業突飛猛進
1951年　第一台商用電腦誕生
1961年　柏林牆建成
·1989年　柏林牆被推倒，蘇聯解體

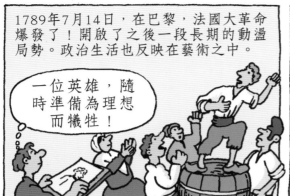

1789年7月14日，在巴黎，法國大革命爆發了！開啟了之後一段長期的動盪局勢。政治生活也反映在藝術之中。

一位英雄，隨時準備為理想而犧牲！

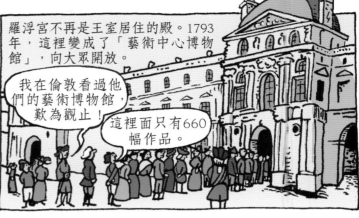

羅浮宮不再是王室居住的殿。1793年，這裡變成了「藝術中心博物館」，向大眾開放。

我在倫敦看過他們的藝術博物館，歎為觀止！

這裡面只有660幅作品。

1799年，拿破崙‧波拿巴率軍隊進入埃及。隨隊而行的還有十幾位藝術家。回程中，法國人發現了幾處古埃及文明遺珍。

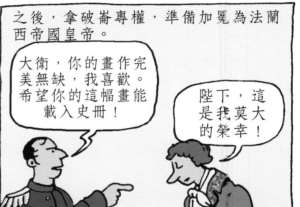

之後，拿破崙專權，準備加冕為法蘭西帝國皇帝。

大衛，你的畫作完美無缺，我喜歡。希望你的這幅畫能載入史冊！

陛下，這是我莫大的榮幸！

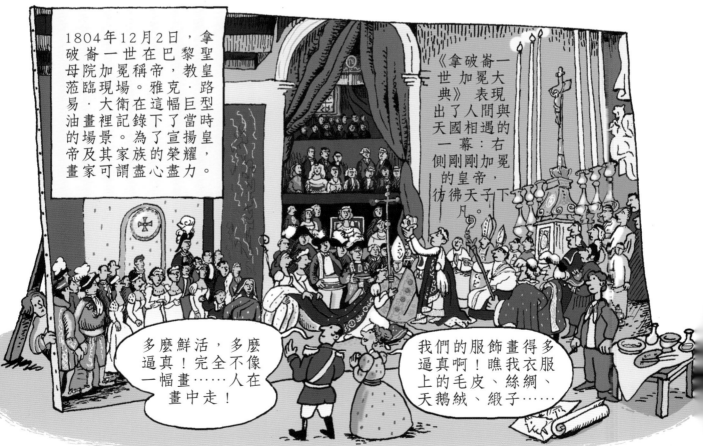

1804年12月2日，拿破崙一世在巴黎聖母院加冕稱帝，教皇蒞臨現場。雅克‧路易‧大衛在這幅巨型油畫裡記錄下了當時的場景。為了宣揚皇帝及其家族的榮耀，畫家可謂盡心盡力。

《拿破崙一世加冕大典》表現出了人間與天國相遇的一幕：右側剛剛加冕的皇帝，彷彿天子下凡。

多麼鮮活，多麼逼真！完全不像一幅畫……人在畫中走！

我們的服飾畫得多逼真啊！瞧我衣服上的毛皮、絲綢、天鵝絨、緞子……

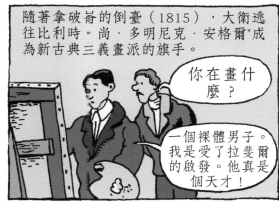

隨著拿破崙的倒臺（1815），大衛逃往比利時。尚·多明尼克·安格爾*成為新古典三義畫派的旗手。

你在畫什麼？

一個裸體男子。我是受了拉斐爾的啟發。他真是個天才！

安格爾求學於位於羅馬的法蘭西學院。因此他有機會仔細觀察和臨摹古典及文藝復興時期的眾多傑作。

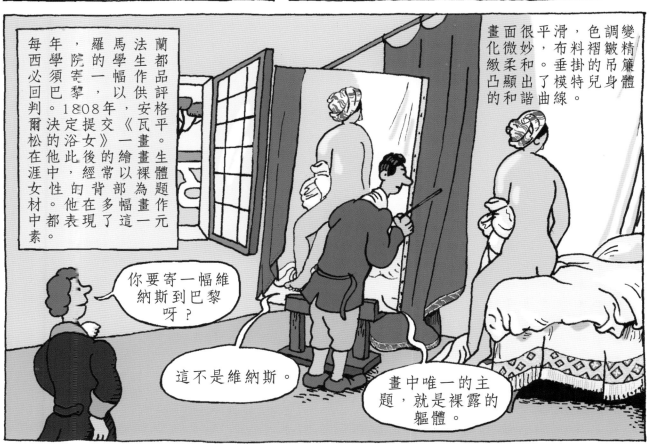

每年，羅馬學院的法蘭西學院的學生都須寄一幅作品供評。1808年，安格爾決定提交《瓦松的浴女》一畫。在他此後的繪畫生涯中，經常以裸體女性的背部為畫作元素。他在多幅畫一中都表現了這一素材。

畫面很平滑，色調變化微妙，布料褶皺精緻柔和。垂掛的吊簾凸顯出了模特兒身體的和諧曲線。

你要寄一幅維納斯到巴黎呀？

這不是維納斯。

畫中唯一的主題，就是裸露的軀體。

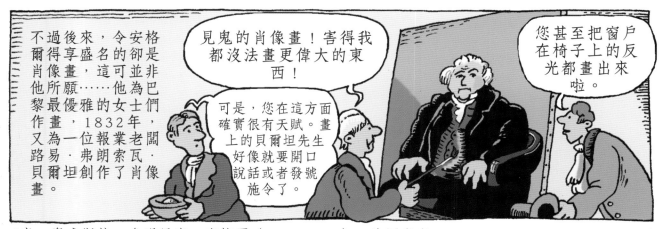

不過後來，令安格爾得享盛名的卻是肖像畫，這可並非他所願……他為巴黎最優雅的女士們作畫，1832年，又為一位報業老闆路易·弗朗索瓦·貝爾坦創作了肖像畫。

見鬼的肖像畫！害得我都沒法畫更偉大的東西！

可是，您在這方面確實很有天賦。畫上的貝爾坦先生好像就要開口說話或者發號施令了。

您甚至把窗戶在椅子上的反光都畫出來啦。

*尚·奧古斯特·多明尼克·安格爾（1780-1867），法國畫家。

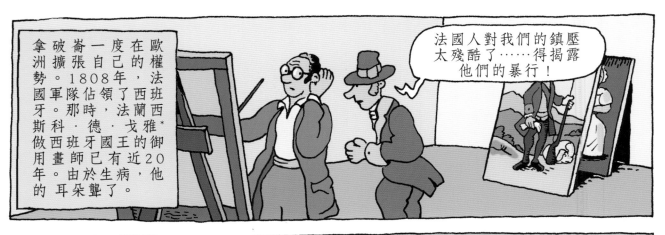

拿破崙一度在歐洲擴張自己的權勢。1808年，法國軍隊佔領了西班牙。那時，法蘭西斯科·德·戈雅*做西班牙國王的御用畫師已有近20年。由於生病，他的耳朵聾了。

法國人對我們的鎮壓太殘酷了……得揭露他們的暴行！

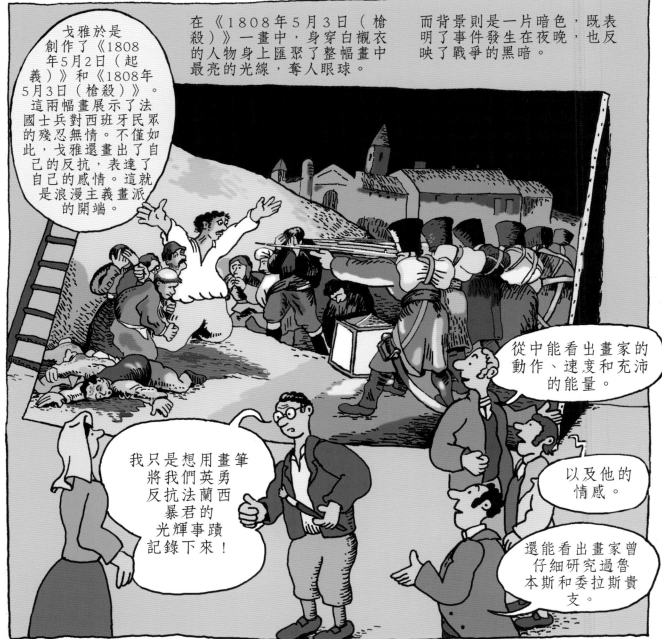

戈雅於是創作了《1808年5月2日（起義）》和《1808年5月3日（槍殺）》。這兩幅畫展示了法國士兵對西班牙民眾的殘忍無情。不僅如此，戈雅還畫出了自己的反抗，表達了自己的感情。這就是浪漫主義畫派的開端。

在《1808年5月3日（槍殺）》一畫中，身穿白襯衣的人物身上匯聚了整幅畫中最亮的光線，奪人眼球。

而背景則是一片暗色，既表明了事件發生在夜晚，也反映了戰爭的黑暗。

從中能看出畫家的動作、速度和充沛的能量。

我只是想用畫筆將我們英勇反抗法蘭西暴君的光輝事蹟記錄下來！

以及他的情感。

還能看出畫家曾仔細研究過魯本斯和委拉斯貴支。

*法蘭西斯科·德·戈雅（1746-1828），西班牙畫家。

1810年至18_5年間，戈雅創作了名為《戰爭災難》的系列版畫。

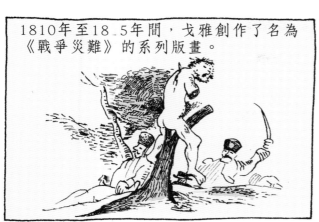

這些版畫直到1863年才公開發行，那時畫家早已去世。

我們一定要印刷這些版畫嗎？很恐怖啊！

是挺恐怖的，但這才是真相啊！

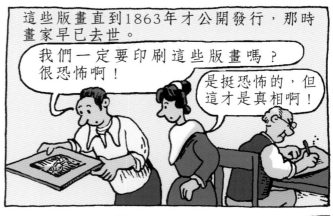

斐迪南七世實行君主專制期間的1819年，戈雅離開馬德里，住到了鄉下。

在這兒，你可以好好休息了。

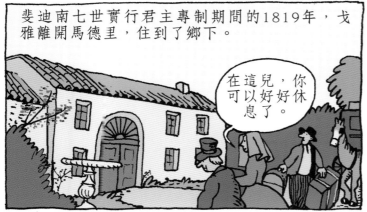

那是一個充滿戰爭、革命和饑荒的時代，戈雅的藝術是其明證。

我不想再畫關於美的東西了，只想畫我真正感受到的。就將美讓位給孤獨、給死亡、給感情吧！

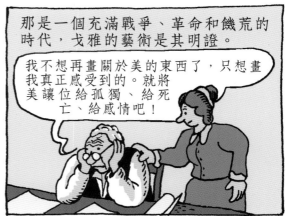

戈雅在自己家裡的牆上繪製了一批被稱為「黑暗畫作」的濕壁畫。它們陰鬱神秘，令人恐懼，有的幾乎會引發噩夢。

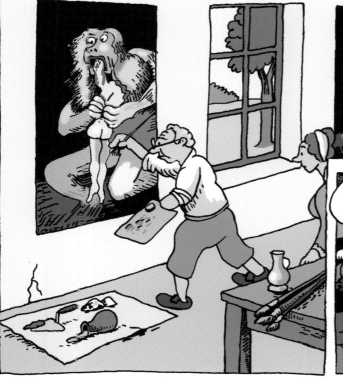

用色也很簡單，只用赭石、灰色、黑色，以及少量白色。不是居中構圖。背景則是用刷子寥寥幾筆揮就。

那些濕壁畫還在他家裡嗎？

不在，被轉移到了畫布上。收藏在馬德里的普拉多博物館。

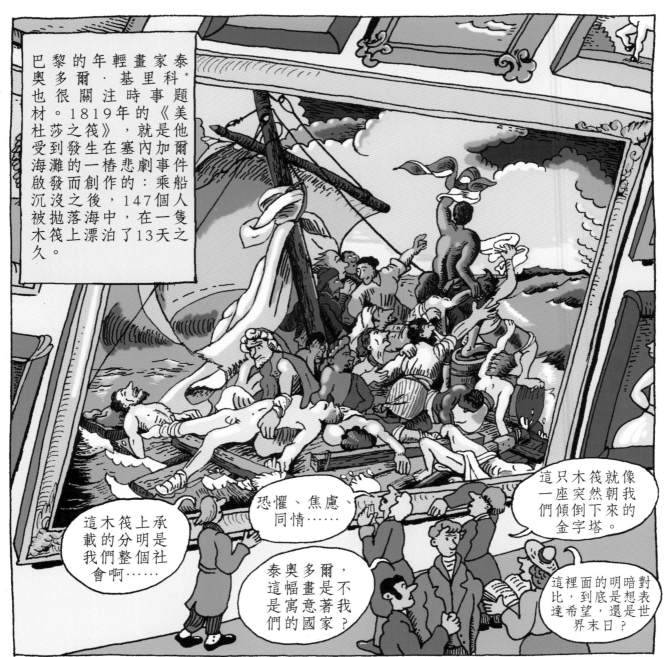

巴黎的年輕畫家泰奧多爾·基里科*也很關注時事題材。1819年的《美杜莎之筏》，就是他受到發生在塞內加爾海灘的一椿悲劇事件啟發而創作的：乘船沉沒之後，147個人被拋落海中，在一隻木筏上漂泊了13天之久。

恐懼、焦慮、同情……

這木筏上承載的分明是我們整個社會啊……

泰奧多爾，這幅畫是不是寓意著我們的國家？

這只木筏就像一座突然朝我們傾倒下來的金字塔。

這裡面的明暗對比，到底是想表達希望，還是世界末日？

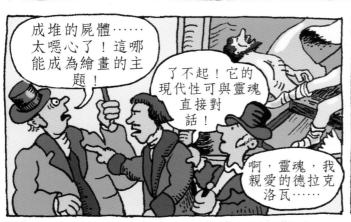

成堆的屍體……太噁心了！這哪能成為繪畫的主題！

了不起！它的現代性可與靈魂直接對話！

啊，靈魂，我親愛的德拉克洛瓦……

那木筏上的人都得救了嗎？

沒有，最後只有十人倖存。

快到巴黎了！

*泰奧多爾·基里科（1791-1824），法國畫家。

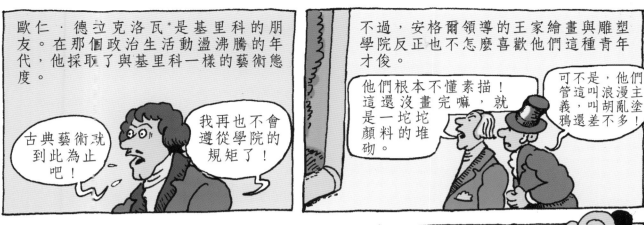

歐仁・德拉克洛瓦*是基里科的朋友。在那個政治生活動盪沸騰的年代，他採取了與基里科一樣的藝術態度。

古典藝術就到此為止吧！

我再也不會遵從學院的規矩了！

不過，安格爾領導的王家繪畫與雕塑學院反正也不怎麼喜歡他們這種青年才俊。

他們根本不懂素描！這還沒畫完嘛，就是一坨坨堆料的顏砌。

可不是，他們管這叫浪漫主義，叫胡亂塗鴉還差不多！

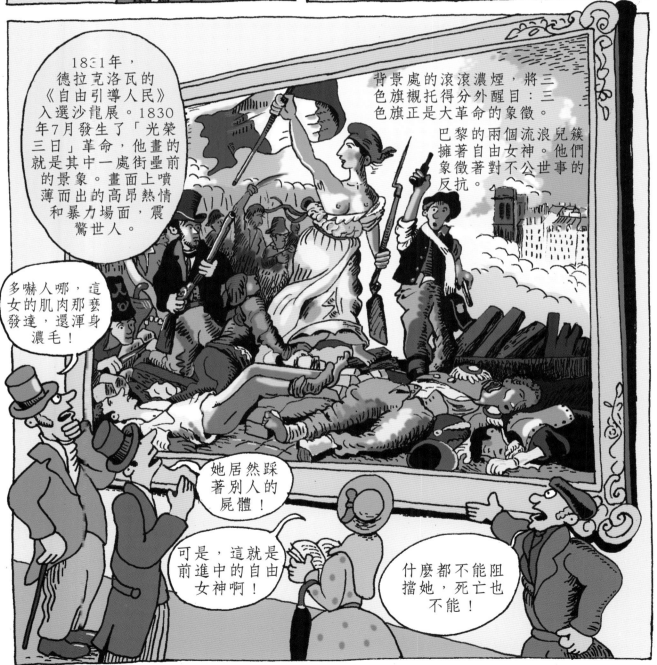

1831年，德拉克洛瓦的《自由引導人民》入選沙龍展。1830年7月發生了「光榮三日」革命，他畫的就是其中一處街壘前的景象。畫面上噴薄而出的高昂熱情和暴力場面，震驚世人。

背景處的滾滾濃煙，將三色旗襯托得分外醒目：三色旗正是大革命的象徵。

巴黎的兩個流浪兒簇擁著自由女神。他們象徵著對不公世事的反抗。

多嚇人哪，這女的肌肉那麼發達，還渾身濃毛！

她居然踩著別人的屍體！

可是，這就是前進中的自由女神啊！

什麼都不能阻擋她，死亡也不能！

*歐仁・德拉克洛瓦（1798-1863），法國畫家。

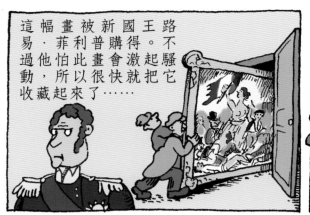

這幅畫被新國王路易·菲利普購得。不過他怕此畫會激起騷動，所以很快就把它收藏起來了……

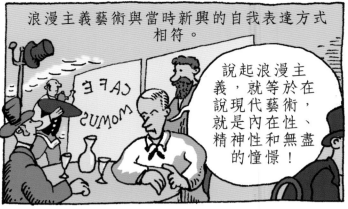

浪漫主義藝術與當時新興的自我表達方式相符。

說起浪漫主義，就等於在說現代藝術，就是內在性、精神性和無盡的憧憬！

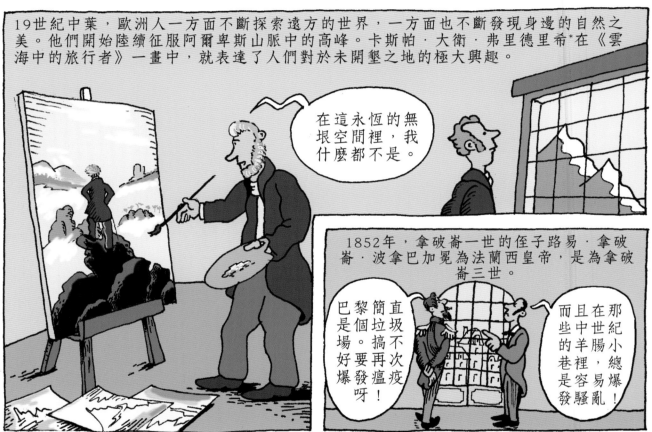

19世紀中葉，歐洲人一方面不斷探索遠方的世界，一方面也不斷發現身邊的自然之美。他們開始陸續征服阿爾卑斯山脈中的高峰。卡斯帕·大衛·弗里德里希*在《雲海中的旅行者》一畫中，就表達了人們對於未開墾之地的極大興趣。

在這永恆的無垠空間裡，我什麼都不是。

1852年，拿破崙一世的姪子路易·拿破崙·波拿巴加冕為法蘭西皇帝，是為拿破崙三世。

巴黎是個好爆發瘟疫呀！直垃圾搞再不次，簡場。要發

那紀小總容易爆！而且在中世的那些羊腸小巷裡，總是容易發騷亂！

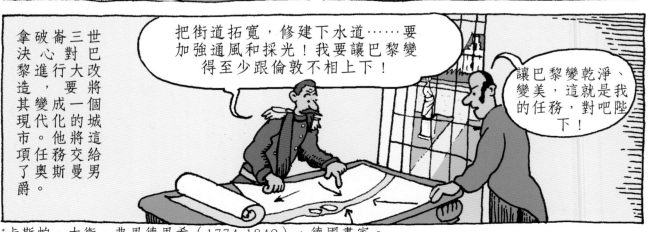

拿破崙三世決心對巴黎進行大改造，其項任務交給了奧斯曼男爵。他將要將這個城市變成一個現代化的城市。

把街道拓寬，修建下水道……要加強通風和採光！我要讓巴黎變得至少跟倫敦不相上下！

讓巴黎變乾淨、變美，這就是我的任務，對吧陛下！

*卡斯帕·大衛·弗里德里希（1774-1840），德國畫家。

64

1855年，法國的首次世界博覽會在巴黎香榭麗舍大街舉辦，取得了巨大成功。

六個月內來了五百萬遊客！

美術展覽方面，由繪畫與雕塑學院的院士們負責遴選參展藝術家和作品。

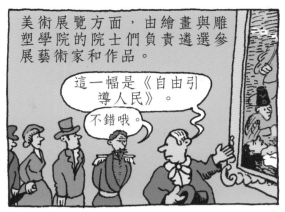

這一幅是《自由引導人民》。

不錯哦。

本次參展的藝術品被稱為「官方藝術」。這些藝術試圖復興當時的藝術形式，以應對政治動盪和當時社會生活。

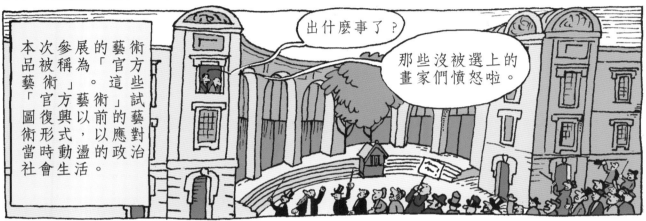

出什麼事了？

那些沒被選上的畫家們憤怒啦。

居斯塔夫·庫爾貝*也很憤怒，他的新作《畫室》沒能入選。為了展出這幅畫，他讓人蓋了一個棚屋做展廳，就在官方藝術展的旁邊！

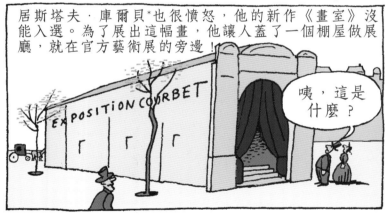

EXPOSITION COURBET

咦，這是什麼？

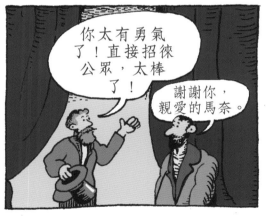

你太有勇氣了！直接招徠公眾，太棒了！

謝謝你，親愛的馬奈。

居斯塔夫·庫爾貝很崇拜基里科和德拉克洛瓦。與他們一樣，他也選擇創作大尺寸的畫作。不過比起歷史題材，他更願意畫自己熟悉的生活。

這些人都是來畫室請我給他們作畫的。左邊，是窮苦人的生活和剝削者……

右邊呢，則是志同道合的朋友、勞動者、藝術愛好者……

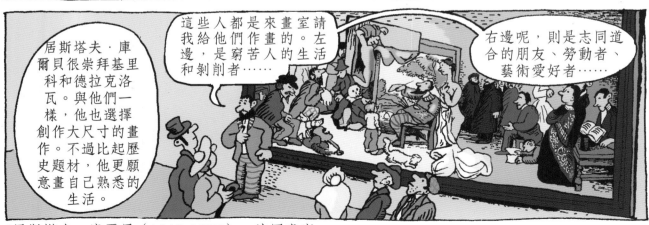

*居斯塔夫·庫爾貝（1819-1877），法國畫家。

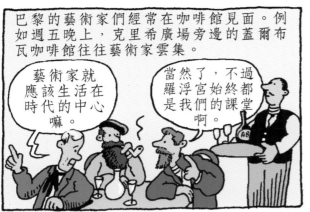

巴黎的藝術家們經常在咖啡館見面。例如週五晚上，克里希廣場旁邊的蓋爾布瓦咖啡館往往藝術家雲集。

藝術家就應該生活在時代的中心嘛。

當然了，不過羅浮宮始終都是我們的課堂啊。

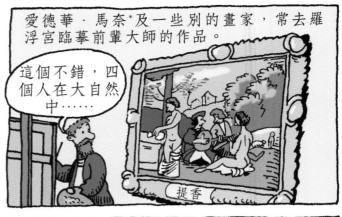

愛德華·馬奈*及一些別的畫家，常去羅浮宮臨摹前輩大師的作品。

這個不錯，四個人在大自然中……

提香

一年一度的沙龍展讓藝術家們有機會展示或者售賣自己的作品。馬奈經歷過多次落選，不過在1865年……

這幅畫，我是受到提香那幅維納斯的啟發。

這一次，他的作品終於入選沙龍展。參展的《奧林匹亞》讓馬奈飽受非議。

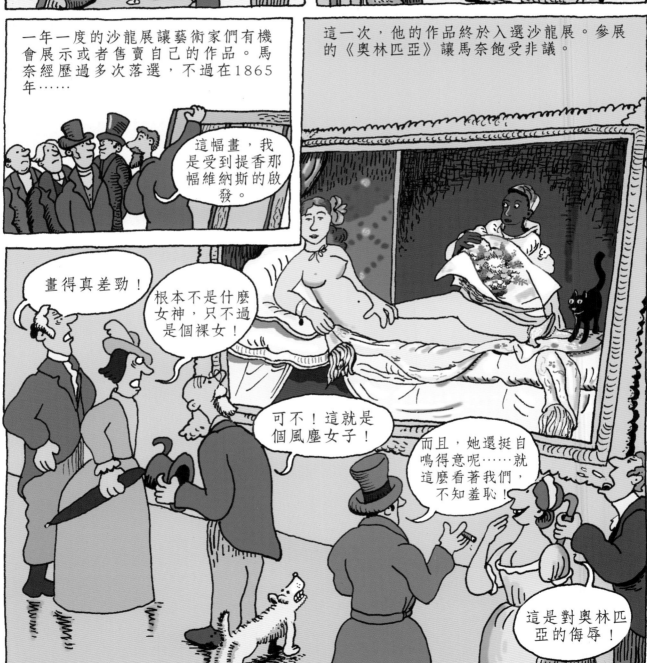

畫得真差勁！

根本不是什麼女神，只不過是個裸女！

可不！這就是個風塵女子！

而且，她還挺自鳴得意呢……就這麼看著我們，不知羞恥！

這是對奧林匹亞的侮辱！

*愛德華·馬奈（1832-1883），法國畫家。

66

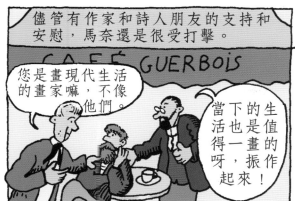

儘管有作家和詩人朋友的支持和安慰，馬奈還是很受打擊。

您是畫現代生活的畫家嘛，不像他們。

當下的生活也是值得一畫的呀，振作起來！

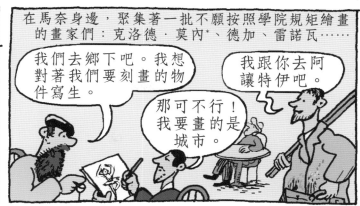

在馬奈身邊，聚集著一批不願按照學院規矩繪畫的畫家們：克洛德・莫內*、德加、雷諾瓦……

我們去鄉下吧。我想對著我們要刻畫的物件寫生。

那可不行！我要畫的是城市。

我跟你去阿讓特伊吧。

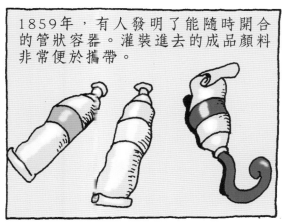

1859年，有人發明了能隨時開合的管狀容器。灌裝進去的成品顏料非常便於攜帶。

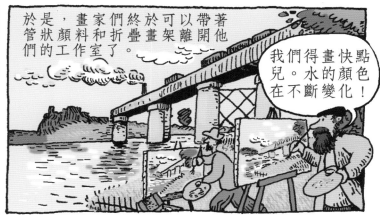

於是，畫家們終於可以帶著管狀顏料和折疊畫架離開他們的工作室了。

我們得畫快點兒。水的顏色在不斷變化！

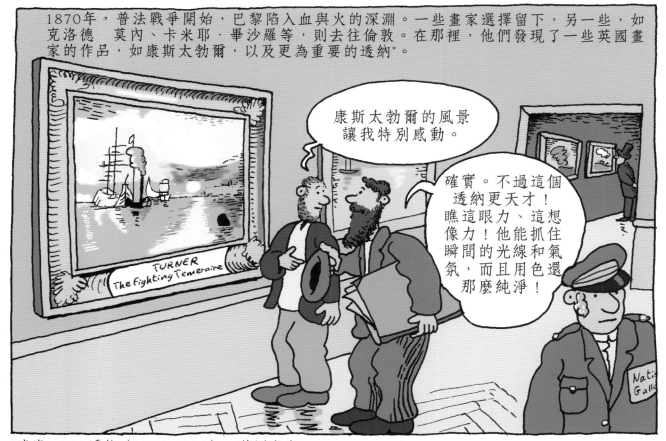

1870年，普法戰爭開始，巴黎陷入血與火的深淵。一些畫家選擇留下，另一些，如克洛德 莫內、卡米耶・畢沙羅等，則去往倫敦。在那裡，他們發現了一些英國畫家的作品，如康斯太勃爾，以及更為重要的透納*。

康斯太勃爾的風景讓我特別感動。

確實。不過這個透納更天才！瞧這眼力、這想像力！他能抓住瞬間的光線和氣氛，而且用色還那麼純淨！

TURNER
The Fighting Temeraire

*威廉・J.M.透納（1775-1851），英國畫家。
*克洛德・莫內（1840-1926），法國畫家。　67

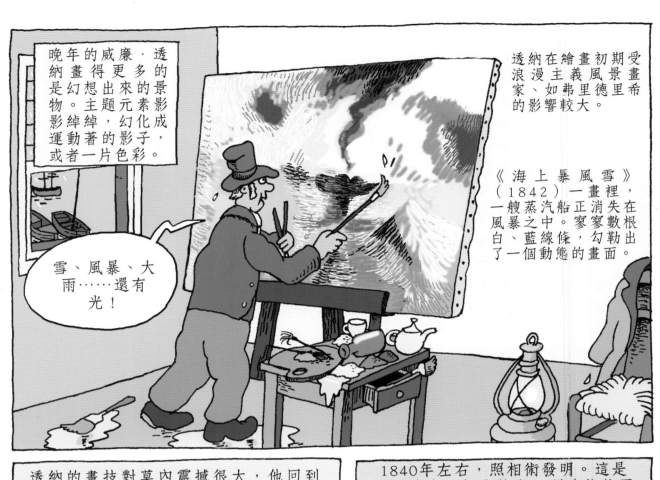

晚年的威廉·透納畫得更多的是幻想出來的景物。主題元素影影綽綽，幻化成運動著的影子，或者一片色彩。

雪、風暴、大雨……還有光！

透納在繪畫初期受浪漫主義風景畫家、如弗里德里希的影響較大。

《海上暴風雪》（1842）一畫裡，一艘蒸汽船正消失在風暴之中。寥寥數根白、藍線條，勾勒出了一個動態的畫面。

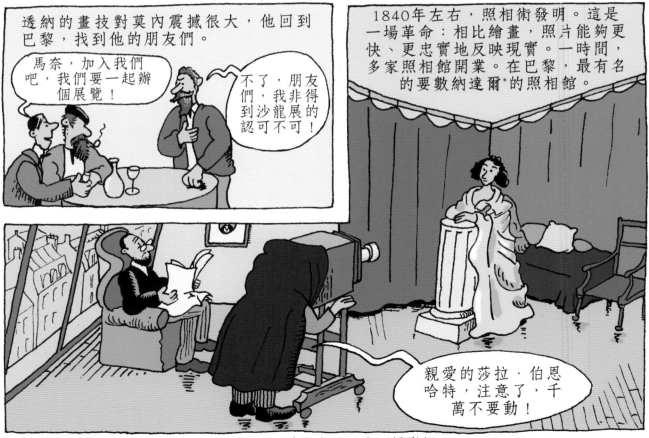

透納的畫技對莫內震撼很大，他回到巴黎，找到他的朋友們。

馬奈，加入我們吧，我們要一起辦個展覽！

不了，朋友們，我非得到沙龍展的認可不可！

1840年左右，照相術發明。這是一場革命：相比繪畫，照片能夠更快、更忠實地反映現實。一時間，多家照相館開業。在巴黎，最有名的要數納達爾*的照相館。

親愛的莎拉·伯恩哈特，注意了，千萬不要動！

*菲利克斯·圖爾那雄（1820-1910），人稱納達爾，法國攝影師。

68

畫家與攝影師並不是對立競爭關係：1874年4月15日，正是在納達爾的工作室，舉辦了一場展覽，囊括了當時的三十多位新銳畫家，其中就有德加、莫內、布丹、西斯萊、畢沙羅、塞尚、雷諾瓦、莫里索……

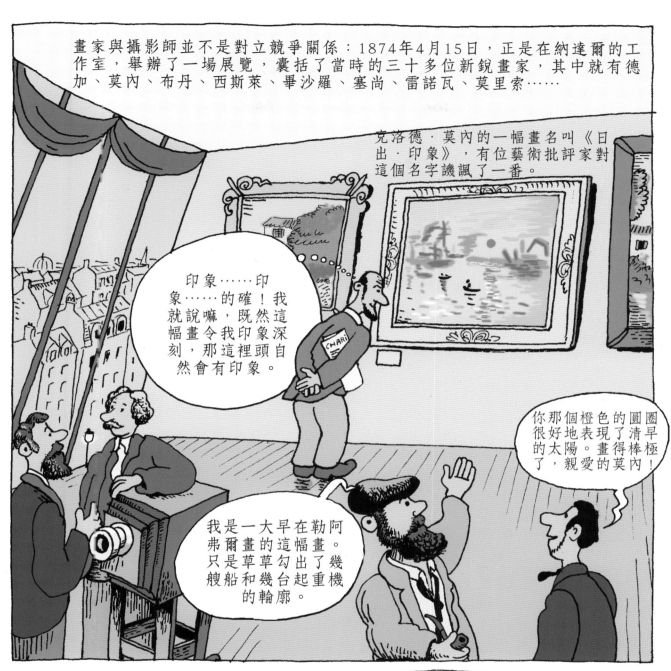

克洛德·莫內的一幅畫名叫《日出·印象》，有位藝術批評家對這個名字譏諷了一番。

印象……印象……的確！我就說嘛，既然這幅畫令我印象深刻，那這裡頭自然會有印象。

你那個橙色的圓圈很好地表現了清早的太陽。畫得棒極了，親愛的莫內！

我是一大早在勒阿弗爾畫的這幅畫。只是草草勾出了幾艘船和幾台起重機的輪廓。

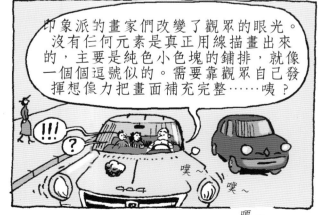

印象派的畫家們改變了觀眾的眼光。沒有任何元素是真正用線描畫出來的，主要是純色小色塊的鋪排，就像一個個逗號似的。需要靠觀眾自己發揮想像力把畫面補充完整……咦？

!!!

？

噗～

噗～

嘎～

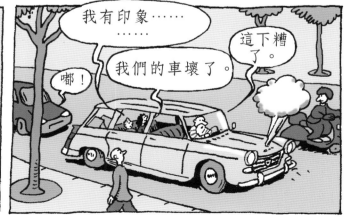

我有印象………

嘟！

我們的車壞了。

這下糟了。

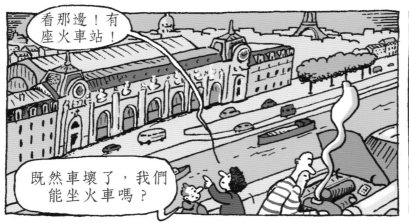

看那邊！有座火車站！

既然車壞了，我們能坐火車嗎？

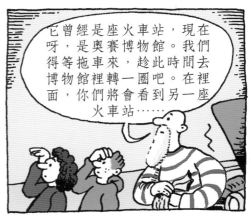

它曾經是座火車站，現在呀，是奧賽博物館。我們得等拖車來，趁此時間去博物館裡轉一圈吧。在裡面，你們將會看到另一座火車站……

那就是莫內畫的《聖拉紮爾火車站》！

畫了一座火車站？真怪異！

對於印象派畫家來說，火車、車站、蒸汽……都可以作為主題。

CLAP

莫內一家就住在阿讓特伊。由於通鐵路，這個處在鄉村一隅的小地方交通也很方便。莫內經常路過聖拉紮爾車站：他曾經七次為不同時間段的這座車站作畫。

請告訴火車司機，把蒸汽噴好點兒！

好的，克洛德先生。

奧古斯特·雷諾瓦*則將自己的畫架支在巴黎人周日吃喝跳舞的咖啡館和舞廳裡。

我要抓住舞者們的動作。一幅畫，應該是可愛的、令人愉快的、好看的。沒錯，應該要好看！

他常畫享樂的場景。他會凸顯出畫中的人物，尤其是女性。

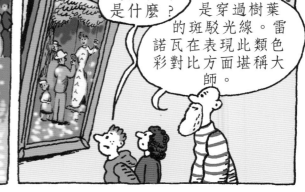

這些斑點是什麼？

是穿過樹葉的斑駁光線。雷諾瓦在表現此類色彩對比方面堪稱大師。

*奧古斯特·雷諾瓦（1841-1919），法國畫家。

70

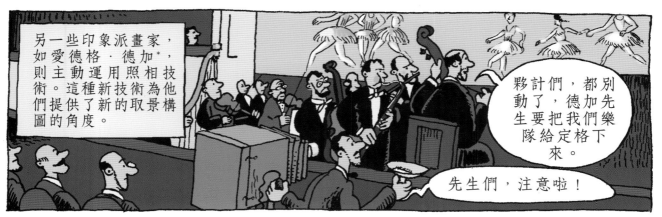

另一些印象派畫家，如愛德格·德加*，則主動運用照相技術。這種新技術為他們提供了新的取景構圖的角度。

夥計們，都別動了，德加先生要把我們樂隊給定格下來。

先生們，注意啦！

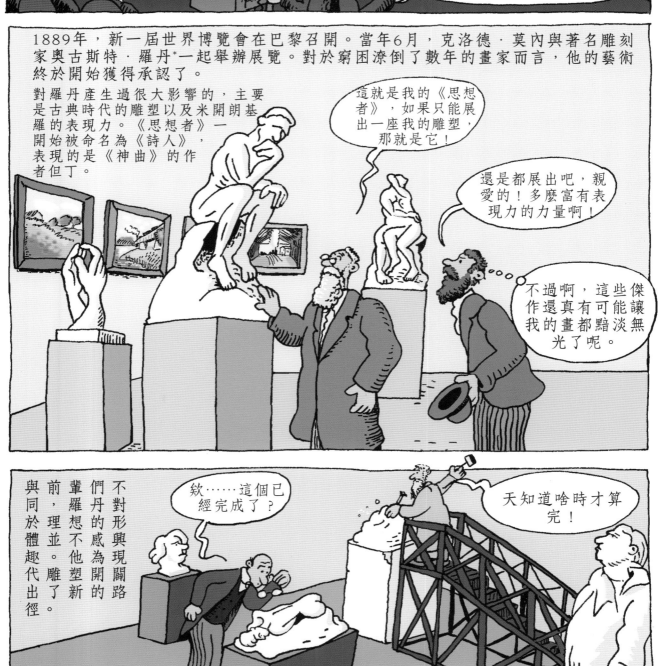

1889年，新一屆世界博覽會在巴黎召開。當年6月，克洛德·莫內與著名雕刻家奧古斯特·羅丹*一起舉辦展覽。對於窮困潦倒了數年的畫家而言，他的藝術終於開始獲得承認了。

對羅丹產生過很大影響的，主要是古典時代的雕塑以及米開朗基羅的表現力。《思想者》一開始被命名為《詩人》，表現的是《神曲》的作者但丁。

這就是我的《思想者》，如果只能展出一座我的雕塑，那就是它！

還是都展出吧，親愛的！多麼富有表現力的力量啊！

不過啊，這些傑作還真有可能讓我的畫都黯淡無光了呢。

不對形與現關路們丹的感為開的輩羅想不他塑新前，理並。雕了代與同於體趣出徑。於代出徑。

欸……這個已經完成了？

天知道啥時才算完！

*愛德格·德加（1834-1917），法國畫家。
*奧古斯特·羅丹（1840-1917），法國雕刻家。

隨著經濟的飛速發展，藝術品市場也勢頭良好。藝術家們將自己的作品售給賣家或「藝術經理人」，從而獲得了經濟上的獨立。為了尋找購買者，需要將作品展覽出來。對於尚不知名的藝術家來說，這還是很困難的。

藝術之橋畫廊

等著瞧，我一定能把它們賣出去的！

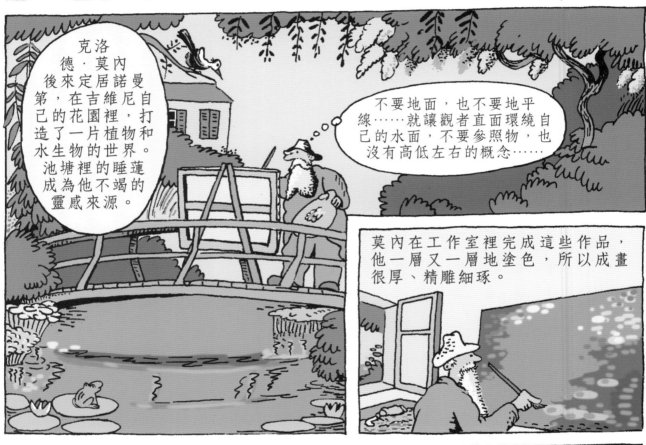

克洛德·莫內後來定居諾曼第，在吉維尼自己的花園裡，打造了一片植物和水生物的世界。池塘裡的睡蓮成為他不竭的靈感來源。

不要地面，也不要地平線……就讓觀者直面環繞自己的水面，不要參照物，也沒有高低左右的概念……

莫內在工作室裡完成這些作品，他一層又一層地塗色，所以成畫很厚、精雕細琢。

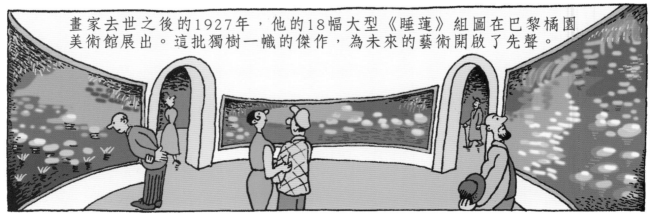

畫家去世之後的1927年，他的18幅大型《睡蓮》組圖在巴黎橘園美術館展出。這批獨樹一幟的傑作，為未來的藝術開啟了先聲。

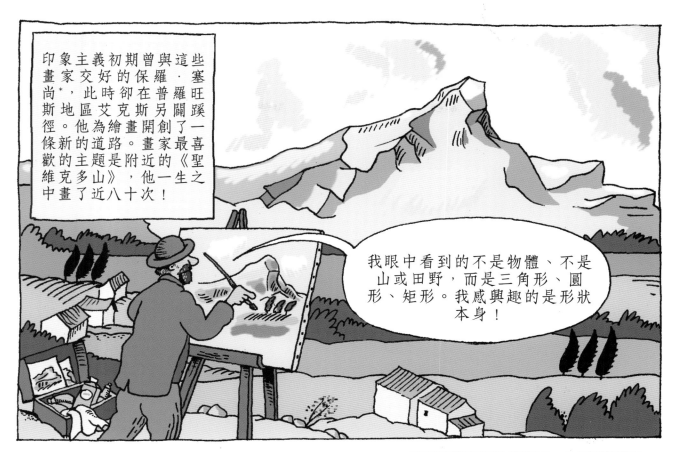

印象主義初期曾與這些畫家交好的保羅・塞尚*，此時卻在普羅旺斯地區艾克斯另闢蹊徑。他為繪畫開創了一條新的道路。畫家最喜歡的主題是附近的《聖維克多山》，他一生之中畫了近八十次！

我眼中看到的不是物體、不是山或田野，而是三角形、圓形、矩形。我感興趣的是形狀本身！

塞尚要把自己筆下的景物進行「排列整理」。他一般在野外起稿，回家再完善。

回工作室把它畫完。

塞尚畫過多幅靜物畫。他把花卉、水果和一些別的物件擺在一起，研究它們的體積，調整彼此的色彩，從而創造出一個形狀的組合。

霍爾滕斯？還有蘋果嗎？

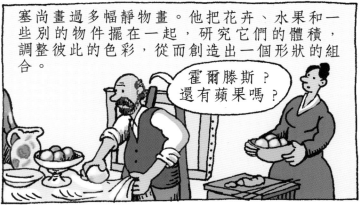

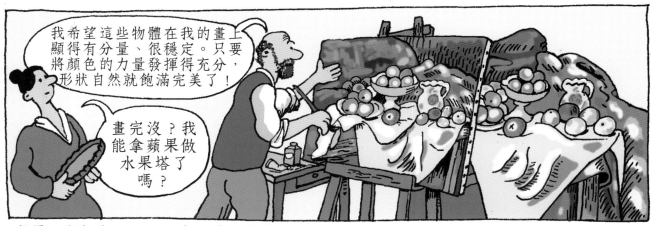

我希望這些物體在我的畫上顯得有分量、很穩定。只要將顏色的力量發揮得充分，形狀自然就飽滿完美了！

畫完沒？我能拿蘋果做水果塔了嗎？

*保羅・塞尚（1839-1906），法國畫家。

塞尚想要畫出風景內部蘊藏著的表現力。這種嘗試影響了其後數代藝術家。

時間和思考，會逐漸改變人的看法……之後自然而然就能理解了。

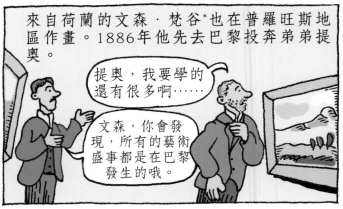

來自荷蘭的文森·梵谷*也在普羅旺斯地區作畫。1886年他先去巴黎投奔弟弟提奧。

提奧，我要學的還有很多啊……

文森，你會發現，所有的藝術盛事都是在巴黎發生的哦。

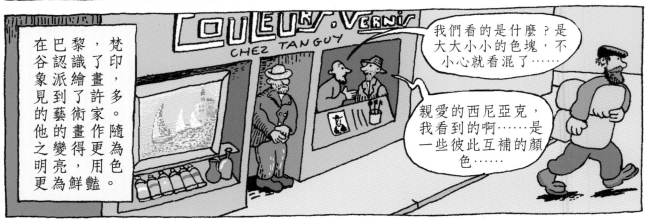

在巴黎，梵谷認識了許多藝術家。隨為色印象派繪畫作品變得更用多。梵谷見到藝術的之明更為鮮豔。他更為

COULEURS VERNIS
CHEZ TANGUY

我們看的是什麼？是大大小小的色塊，不小心就看混了……

親愛的西尼亞克，我看到的啊……是一些彼此互補的顏色……

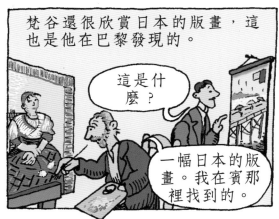

梵谷還很欣賞日本的版畫，這也是他在巴黎發現的。

這是什麼？

一幅日本的版畫。我在賓那裡找到的。

由於在巴黎過得不自在，梵谷去了普羅旺斯的阿爾勒。

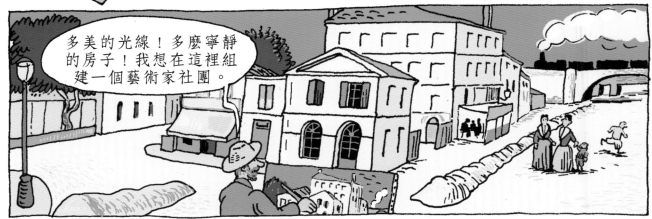

多美的光線！多麼寧靜的房子！我想在這裡組建一個藝術家社團。

*文森·梵谷（1853-1890），弗蘭德斯畫家。

74

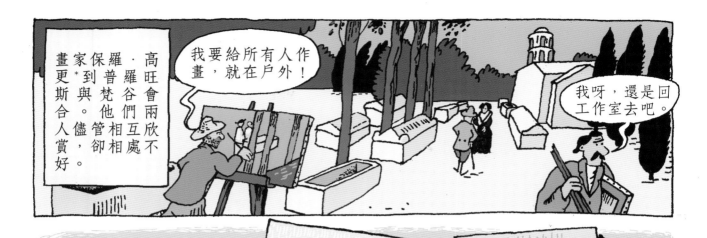

畫家保羅·高更*到普羅旺會兩欣賞梵谷與梵谷合。他們儘管相互欣賞，卻相處不好。

我要給所有人作畫，就在戶外！

我呀，還是回工作室去吧。

精神病產生幻覺，梵谷貧窮、孤獨，又患畫了很多幅《自畫像》。他的作品都是內心生活的反映。由於筆觸迴旋，所以他的畫作也都很厚。

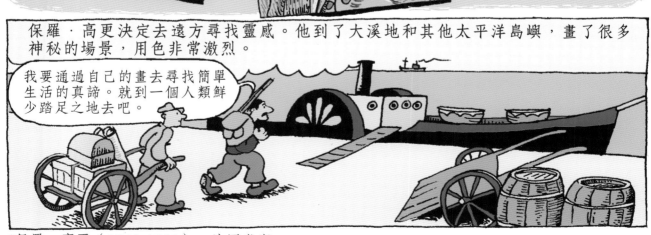

保羅·高更決定去遠方尋找靈感。他到了大溪地和其他太平洋島嶼，畫了很多神秘的場景，用色非常激烈。

我要通過自己的畫去尋找簡單生活的真諦。就到一個人類鮮少踏足之地去吧。

*保羅·高更（1848-1903），法國畫家

75

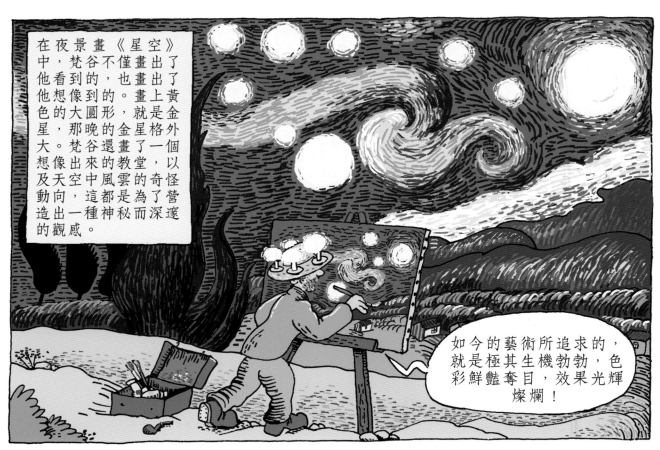

在夜景畫《星空》中，梵谷不僅畫出了他看到的，也畫出了他想像到的。畫上黃金色的大圓形，就是金星，那晚的金星格外大。梵谷還畫了一個想像出來的教堂，以及天空中風雲的奇怪動向，這都是為了營造出一種神秘而深邃的觀感。

如今的藝術所追求的，就是極其生機勃勃，色彩鮮艷奪目，效果光輝燦爛！

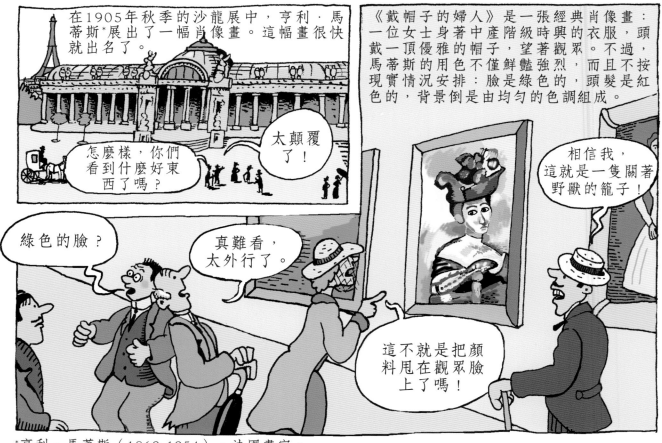

在1905年秋季的沙龍展中，亨利·馬蒂斯*展出了一幅肖像畫。這幅畫很快就出名了。

《戴帽子的婦人》是一張經典肖像畫：一位女士身著中產階級時興的衣服，頭戴一頂優雅的帽子，望著觀眾。不過，馬蒂斯的用色不僅鮮艷強烈，而且不按現實情況安排：臉是綠色的，頭髮是紅色的，背景倒是由均勻的色調組成。

怎麼樣，你們看到什麼好東西了嗎？

太顛覆了！

相信我，這就是一隻關著野獸的籠子！

綠色的臉？

真難看，太外行了。

這不就是把顏料甩在觀眾臉上了嗎！

*亨利·馬蒂斯（1869-1954），法國畫家。

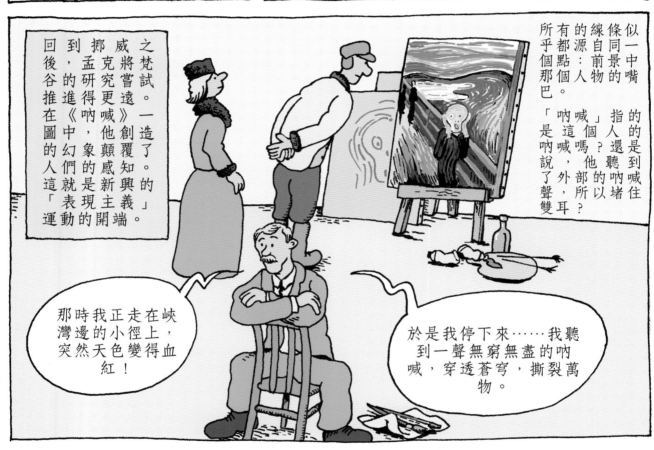
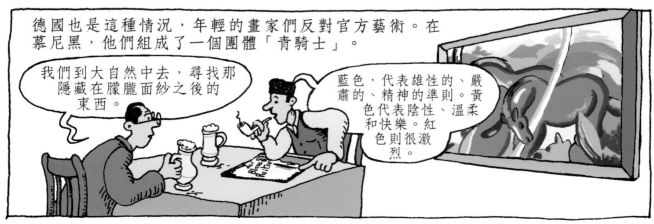

*愛德華·孟克（1863-1944），挪威畫家。

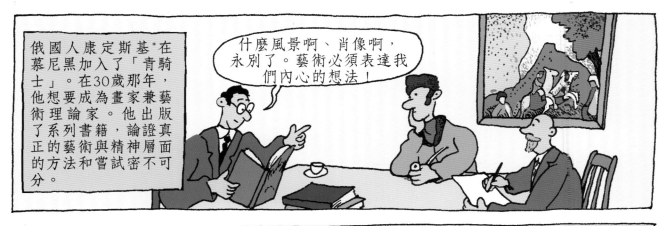

俄國人康定斯基*在慕尼黑加入了「青騎士」。在30歲那年，他想要成為畫家兼藝術理論家。他出版了系列書籍，論證真正的藝術與精神層面的方法和嘗試密不可分。

什麼風景啊、肖像啊，永別了。藝術必須表達我們內心的想法！

康定斯基與「青騎士」藝術家們希望將繪畫與音樂聯繫起來，因為音樂能夠直接表達人類心靈的感受。而繪畫則不再用來「表現」任何的真實，它是抽象的。

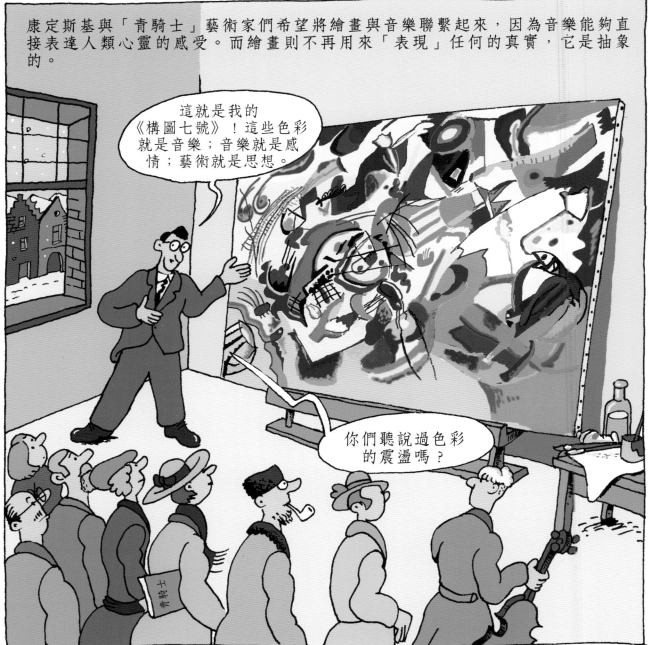

這就是我的《構圖七號》！這些色彩就是音樂；音樂就是感情；藝術就是思想。

你們聽說過色彩的震盪嗎？

*瓦西里·康定斯基（1866-1944），俄國畫家。

巴黎的藝術家們也漸漸聚集起來。他們當中很多人都在蒙馬特地區工作。1905年，一位來自巴賽隆納的年輕畫家也定居於此。

我是巴勃羅·路易士·畢卡索*，幸會。

我是阿波利奈爾，詩人。歡迎來到「洗濯船」，巴勃羅！

他為塞尚和野獸派畫家們的作品而著迷，並延續了他們的探索。

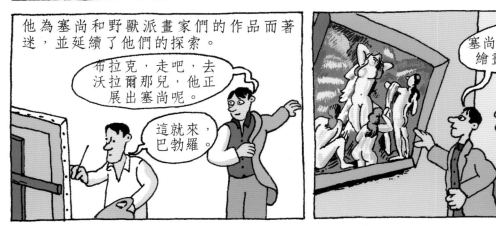

布拉克，走吧，去沃拉爾那兒，他正展出塞尚呢。

這就來，巴勃羅。

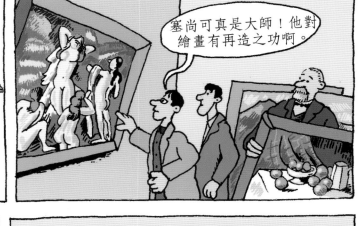

塞尚可真是大師！他對繪畫有再造之功啊。

安德列·德朗在倫敦發現了遠方大陸的藝術：非洲、大洋洲……

瞧，這才是純粹的藝術，原始人們的藝術！

受到這些藝術發現的滋養，畢卡索在1907年創作了《亞維儂的少女》。作品具有強大的衝擊力和創新力，令人驚訝。

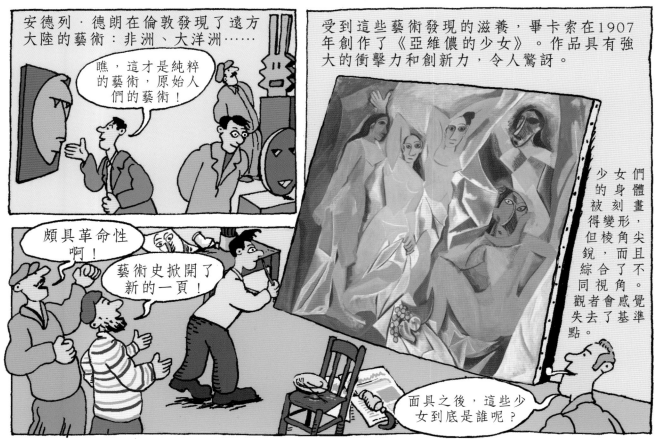

她們體畫，尖且不刻形角。她身變角而了少女的被得棱銳，但綜合同視感。觀者會覺失去了基準點。

頗具革命性啊！

藝術史掀開了新的一頁！

面具之後，這些少女到底是誰呢？

*巴勃羅·畢卡索（1881-1973），西班牙畫家。

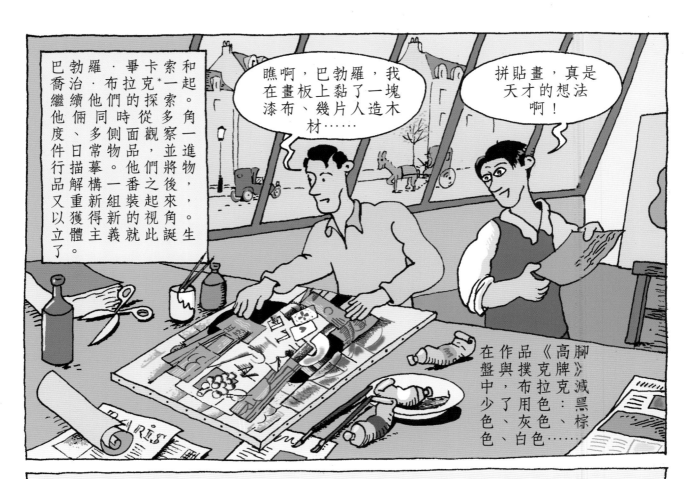

巴勃羅·畢卡索*和喬治·布拉克*繼續他們同時從多側面品。他倆日常摹繪日常解構重組角度進行描品又以立體主義誕生了。

一進物，並將之一起重新裝組的一番視角。他們探索並從多個角度觀察物品。他們將其重新得到了新得新主義就此誕生了。

瞧啊，巴勃羅，我在畫板上黏了一塊漆布、幾片人造木材……

拼貼畫，真是天才的想法啊！

在作品《高腳盤》中，布拉克減少了用色：黑色、棕色、灰色、白色……

還是在蒙馬特區，年輕的馬塞爾·杜尚*對科技發展和技術創新很感興趣，想要從中找到新的靈感源泉。

杜尚，如今的繪畫沒有主題了，只有形狀和色彩！

我要畫的呢，是運動、是速度！

1912年，杜尚在慕尼黑發現了「青騎士」社團的畫家們。回巴黎後，他放棄畫布，轉而創作一些融合了繪畫和雕塑的神秘作品。

我們可是生活在科學革命的年代：X光能照穿所有的物體。所以繪畫呀，就應該致力於表現可見之物背後那些不可見的東西。

*喬治·布拉克（1882-1963），法國畫家。
*馬塞爾·杜尚（1887-1968），法國藝術家。

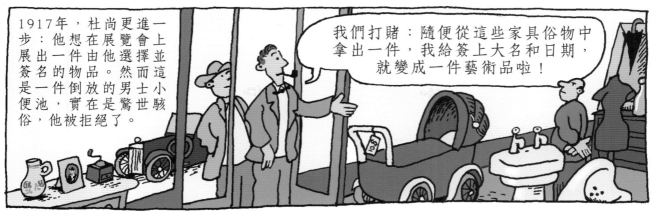

1917年，杜尚更進一步：他想在展覽會上展出一件由他選擇並簽名的物品。然而這是一件倒放的男士小便池，實在是驚世駭俗，他被拒絕了。

我們打賭：隨便從這些家具俗物中拿出一件，我給簽上大名和日期，就變成一件藝術品啦！

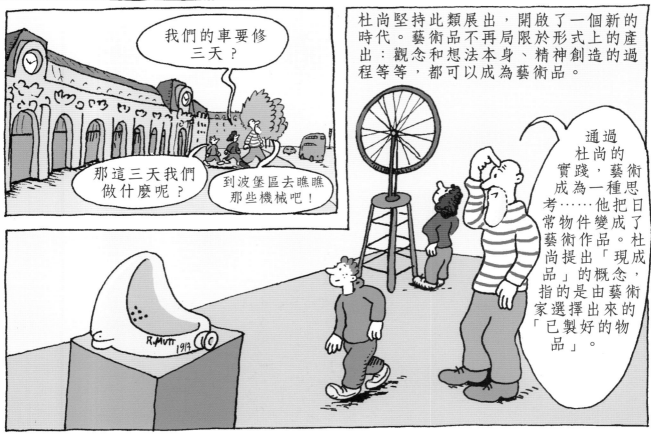

我們的車要修三天？

那這三天我們做什麼呢？

到波堡區去瞧瞧那些機械吧！

杜尚堅持此類展出，開啟了一個新的時代。藝術品不再局限於形式上的產出：觀念和想法本身、精神創造的過程等等，都可以成為藝術品。

通過杜尚的實踐，藝術成為一種思考……他把日常物件變成了藝術作品。杜尚提出「現成品」的概念，指的是由藝術家選擇出來的「已製好的物品」。

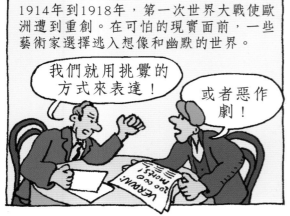

1914年到1918年，第一次世界大戰使歐洲遭到重創。在可怕的現實面前，一些藝術家選擇逃入想像和幽默的世界。

我們就用挑釁的方式來表達！

或者惡作劇！

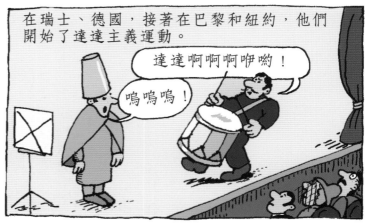

在瑞士、德國，接著在巴黎和紐約，他們開始了達達主義運動。

達達啊啊啊咿喲！

嗚嗚嗚！

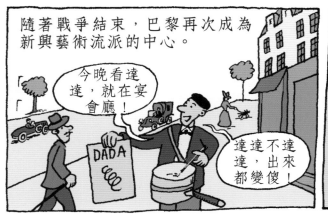

隨著戰爭結束，巴黎再次成為新興藝術流派的中心。

今晚看達達，就在宴會廳！

達達不達達，出來都變傻！

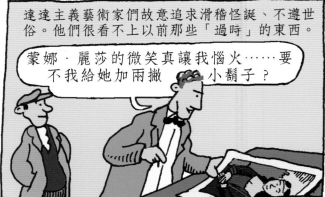

達達主義藝術家們故意追求滑稽怪誕、不遵世俗。他們很看不上以前那些「過時」的東西。

蒙娜·麗莎的微笑真讓我惱火……要不我給她加兩撇小鬍子？

詩人安德列·布勒東發現了達達主義的畫作、拼貼畫和各種展品。對他而言，這些作品仿佛打開了想像和夢幻世界的大門。他被義大利藝術家喬治·德·基里科*的畫作深深吸引。

多麼神秘難解！德·基里科畫出了我們的夢境……

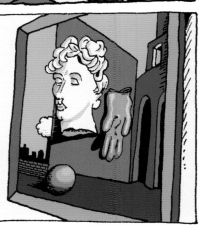

達達主義運動持續的時間並不長，但卻撒下了新時代藝術的種子。很多人都想控訴這個社會的虛偽和自私。

我們想要改變生活。

要解放我們的想像！

奧地利醫生西格蒙德·佛洛伊德發展了心理分析學，這種方法主要是利用對無意識的探究而進行的。

把您的夢境給我講一講……

一座失火的房子，還有個人在空中飛……

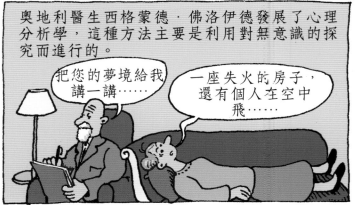

對於「超現實主義」的藝術家來說，這類無意識的幻象，是一座巨大的寶庫，也是通往自由的一種方式。他們合作開展一些藝術性的實踐活動，將物品、文本、繪畫、拼貼、照片等重組排布起來。

一具屍體……

精美的屍體！

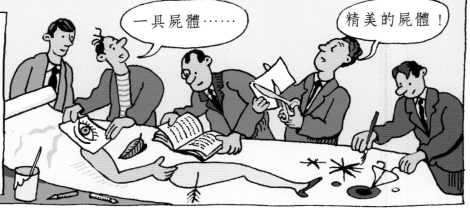

*喬治·德·基里科（1888-1978），義大利畫家。

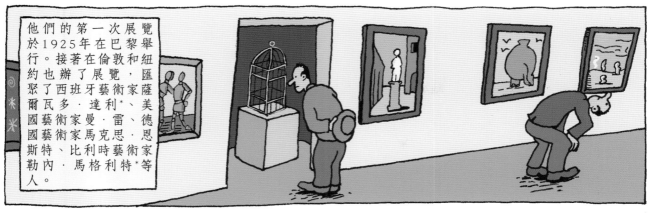

他們的第一次展覽於1925年在巴黎舉行。接著在倫敦和紐約也辦了展覽，匯聚了西班牙藝術家薩爾瓦多·達利*、美國藝術家曼·雷、德國藝術家馬克思·恩斯特、比利時藝術家勒內·馬格利特*等人。

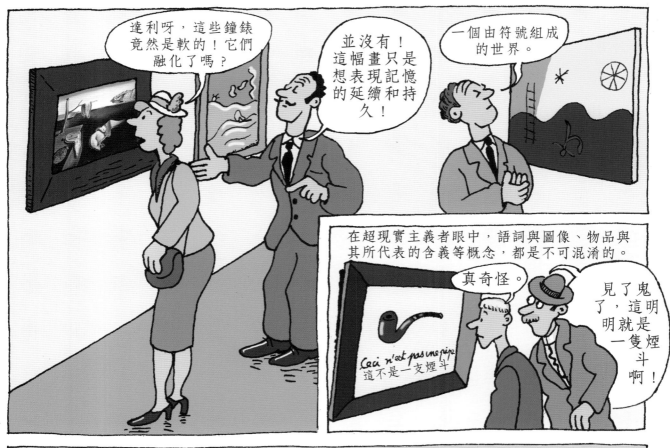

達利呀，這些鐘錶竟然是軟的！它們融化了嗎？

並沒有！這幅畫只是想表現記憶的延續和持久！

一個由符號組成的世界。

在超現實主義者眼中，語詞與圖像、物品與其所代表的含義等概念，都是不可混淆的。

真奇怪。

見了鬼了，這明明就是一隻煙斗啊！

Ceci n'est pas une pipe
這不是一支煙斗

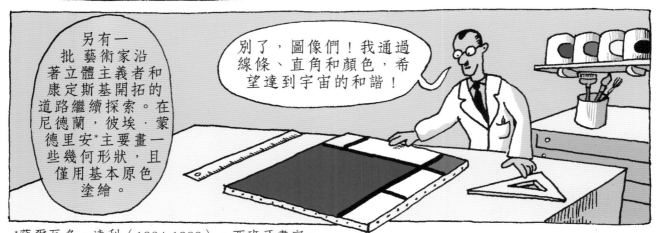

另有一批藝術家沿著立體主義者和康定斯基開拓的道路繼續探索。在尼德蘭，彼埃·蒙德里安*主要畫一些幾何形狀，且僅用基本原色塗繪。

別了，圖像們！我通過線條、直角和顏色，希望達到宇宙的和諧！

*薩爾瓦多·達利（1904-1989），西班牙畫家。
*勒內·馬格利特（1898-1967），比利時畫家。　*彼埃·蒙德里安（1872-1944），尼德蘭畫家。

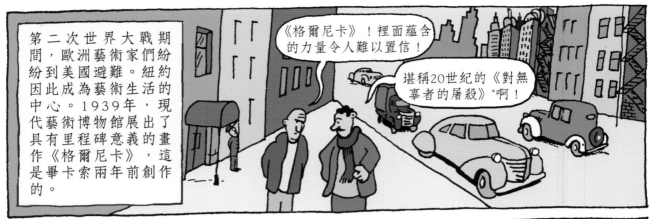

第二次世界大戰期間，歐洲藝術家們紛紛到美國避難。紐約因此成為藝術生活的中心。1939年，現代藝術博物館展出了具有里程碑意義的畫作《格爾尼卡》，這是畢卡索兩年前創作的。

《格爾尼卡》！裡面蘊含的力量令人難以置信！

堪稱20世紀的《對無辜者的屠殺》*啊！

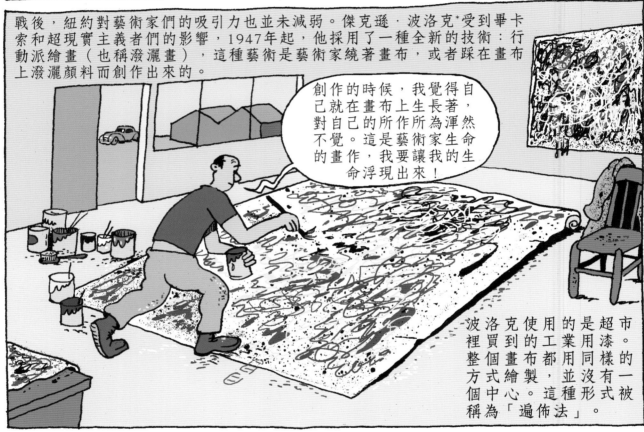

戰後，紐約對藝術家們的吸引力也並未減弱。傑克遜·波洛克*受到畢卡索和超現實主義者們的影響，1947年起，他採用了一種全新的技術：行動派繪畫（也稱潑灑畫），這種藝術是藝術家繞著畫布，或者踩在畫布上潑灑顏料而創作出來的。

創作的時候，我覺得自己就在畫布上生長著，對自己的所作所為渾然不覺。這是藝術家生命的畫作，我要讓我的生命浮現出來！

波洛克使用的是超市裡買到的工業用漆。整個畫布都用同樣的方式繪製，並沒有一個中心。這種形式被稱為「遍佈法」。

一些藝術家覺得這種畫法非常生動，深受吸引，於是衍生出了「行為藝術」：這類作品短暫即逝，藝術家可以親身參與其中。

還有一些藝術家在日常用品中尋找靈感。他們「回收」消費社會產生的各種廢棄物。

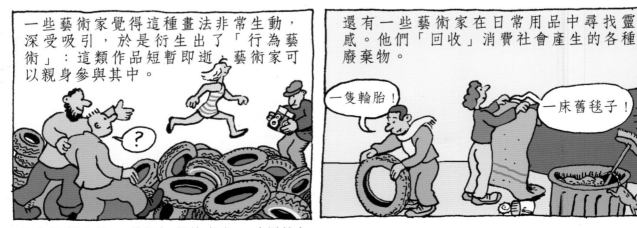

一隻輪胎！

一床舊毯子！

*魯本斯創作於17世紀初期的名畫。（譯註）
*傑克遜·波洛克（1912-1956），美國畫家。　84

接著就出現了波普藝術（即大眾的藝術）。一些藝術家，例如賈斯培·瓊斯，利用美國的標誌進行創作發揮……

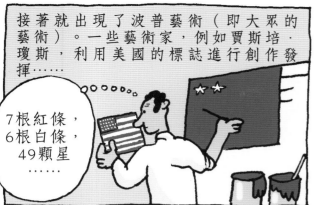

7根紅條，6根白條，49顆星……

另一些藝術家，如羅伊·利希滕斯坦*，則是從廣告和連環漫畫等作品中受到啟發。

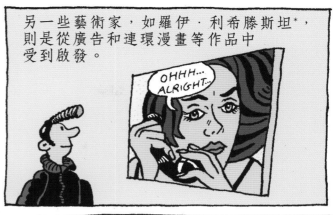

OHHH... ALRIGHT...

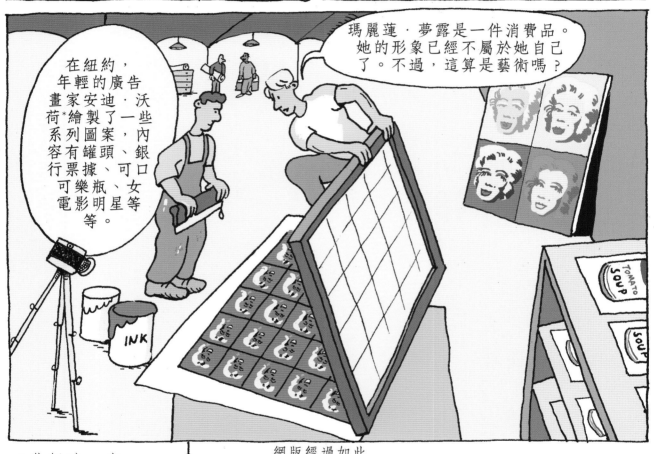

在紐約，年輕的廣告畫家安迪·沃荷*繪製了一些系列圖案，內容有罐頭、銀行票據、可口可樂瓶、女電影明星等等。

瑪麗蓮·夢露是一件消費品。她的形象已經不屬於她自己了。不過，這算是藝術嗎？

INK

TOMATO SOUP

SOUP

8世紀時，中國發明了絲網印刷。這是一種運用範本進行印刷的技術，使得圖像能被複載到不同的媒體之上：布料、紙張、玻璃、金屬……

網版一鍍上一層感光材料，再將照相底片與網版結合，以便曝光。

在絲網網版上塗抹一層感光材料，再將照相底片與網版結合，以便曝光。

如此一來，再塗上的墨水便只落在未曝光處理過的網版區域。

這樣一來，墨水就透過網版，落到承印物上了。

*羅伊·利希滕斯坦（1923-1997），美國藝術家。
*安迪·沃荷（1928-1987），美國藝術家。　85

1970年之後，藝術家們大大豐富了藝術的表現方式、載體和材料。他們善於運用照片、影像，乃至「裝置藝術」——這是一種能讓觀眾深入其中、往來通行的新型藝術。

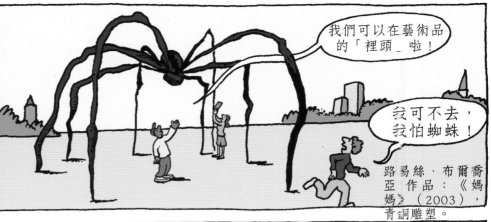

我們可以在藝術品的「裡頭_啦！

我可不去，我怕蜘蛛！

路易絲·布爾喬亞作品：《媽媽》（2003），青銅雕塑。

當然，素描、繪畫和雕塑仍然是最常見的藝術表達方式。英國人法蘭西斯·培根*常畫一些裸體的人，他們看起來都很痛苦。

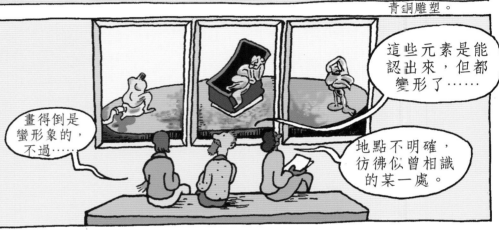

畫得倒是蠻形象的，不過……

這些元素是能認出來，但都變形了……

地點不明確，彷彿似曾相識的某一處。

在20世紀80年代的紐約，一些年輕的藝術家，如凱斯·哈林*、尚·米樹·巴斯齊亞*等傾力於街頭繪畫。

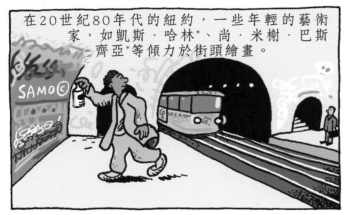

牆壁塗鴉變成了繪畫，繪畫則變成了塗鴉。

我之前在哪兒見過這個。

在街頭吧……

或者在地鐵裡？

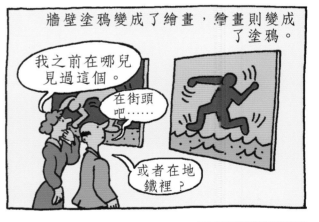

這就是街頭藝術的開端，也就是在街頭或其他公共區域創作的藝術。可以是塗鴉、標記圖飾、拼貼、刷字、壁畫、紀念建築包裹藝術、燈光裝置、影像放映……

那邊牆囪上就有！

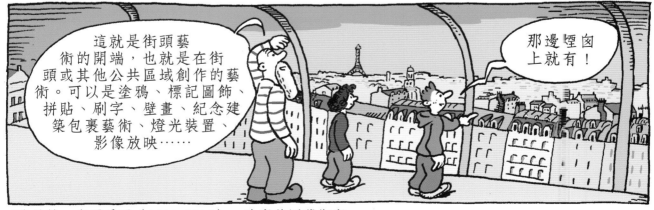

*路易絲·布爾喬亞（1911-2010），法裔美國藝術家。
*法蘭西斯·培根（1909-1992），英國畫家。
*凱斯·哈林（1958-1990），美國藝術家。　*尚·米樹·巴斯齊亞（1960-1988），美國藝術家。

20世紀末，國際政治局勢震盪，時事催生著藝術。多位藝術家的創作都反映了歷史。

歡迎！

藝術變得國際化。全世界藝術家的作品在各種活動中得到越來越多的展示機會。價格也是水漲船高！

後來，藝術家們使用的材料更加無窮無盡，他們利用形形色色的材料來自我表達，或讚美慶祝，或揭露他們身邊的世界。這就迎來了「造型藝術」時代。

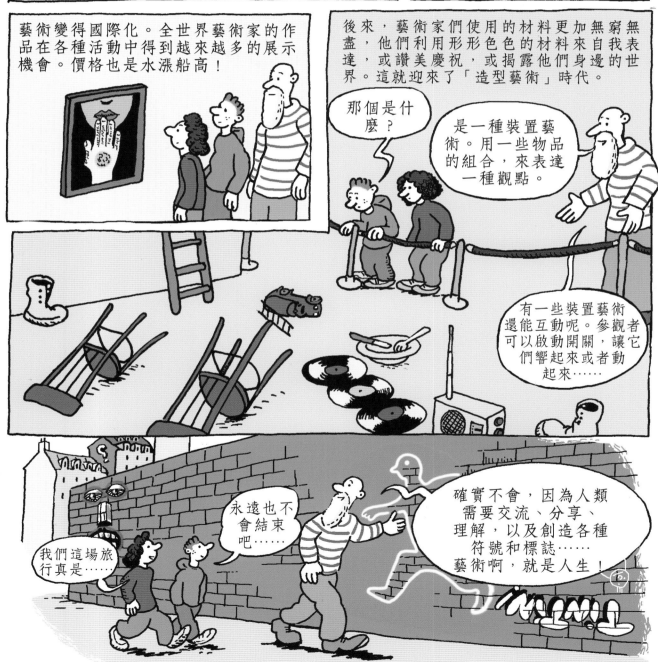

那個是什麼？

是一種裝置藝術。用一些物品的組合，來表達一種觀點。

有一些裝置藝術還能互動呢。參觀者可以啟動開關，讓它們響起來或者動起來……

我們這場旅行真是……

永遠也不會結束吧……

確實不會，因為人類需要交流、分享、理解，以及創造各種符號和標誌……藝術啊，就是人生！

文藝復興藝術

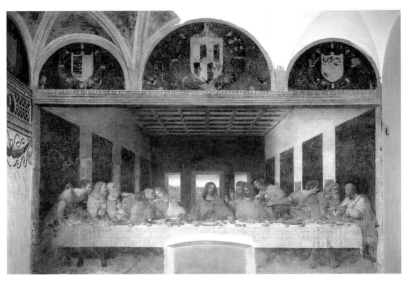

達文西《最後的晚餐》

《最後的晚餐》是達文西在義大利米蘭聖瑪利亞感恩教堂的食堂牆面上繪製的大型壁畫。表現的是耶穌被捕前，在弟子們的簇擁下進行的最後一頓晚餐。1498年，達文西在乾燥的牆面上創作了此畫。可惜，這種技術並不利於長期保存，如今這幅傑作已經損毀得非常嚴重了。

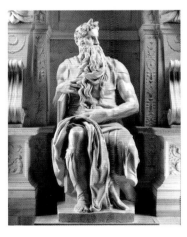

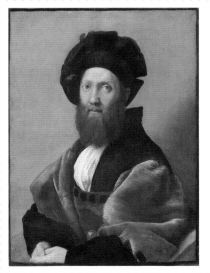

拉斐爾肖像畫

這幅圖創作於1514年至1515年，畫中人物是拉斐爾的朋友、貴族巴爾達薩雷·卡斯蒂廖內。拉斐爾利用黑白灰色調，讓一位強健、樸實而又自然的貴族形象躍然紙上。此作現藏於巴黎羅浮宮。

摩西像

雄偉壯觀的白色大理石雕像《摩西》，是1513年米開朗基羅為教皇尤里烏斯二世陵墓所作。雕像為坐姿，先知目光嚴肅，軀體緊繃，發達的肌肉彷彿一觸即發。這尊雕像現藏於羅馬聖彼得鎖鏈堂。

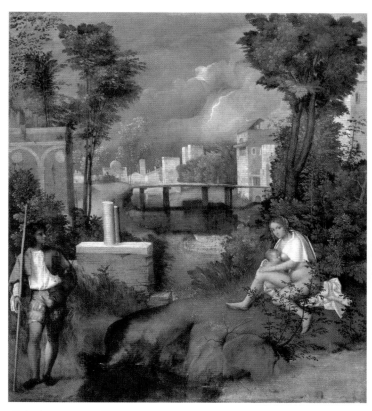

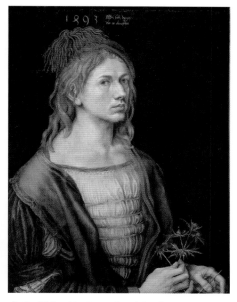

杜勒《自畫像》

這幅自畫像創作於1493年,畫家時年22歲。畫中人手持一朵特薊花,是阿爾布雷希特·杜勒在德國結束自己學徒生涯後所作。肖像畫作為西方繪畫的一個專門畫種,這是其中最早的作品之一。現藏於巴黎羅浮宮。

《暴風雨》

《暴風雨》由威尼斯畫家喬爾喬內創作於約1507年,色彩濃烈,充滿神秘色彩。風景幾乎成為畫面的主題,而人物則居於次要地位,這在繪畫史中尚屬首次。該畫藏於威尼斯美術學院美術館。

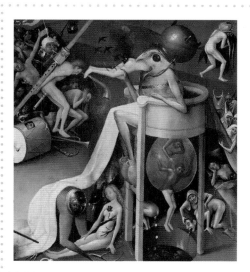

《人間樂園》(局部)

《人間樂園》是弗蘭德斯畫家耶羅尼穆斯·博斯的三聯畫作品,木版油畫,完成於1490年至1500年。這件作品表現的是作者眼中從天堂看向人間的景象,複雜而難解,蘊含著大量稀奇古怪又荒誕不經的細節,偏還繪製得一絲不苟。現藏於馬德里普拉多博物館。

巴洛克藝術，古典主義藝術

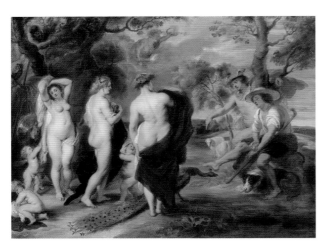

《帕里斯的審判》

這幅《帕里斯的審判》由弗蘭德斯畫家彼得·保羅·魯本斯創作於1632年至1635年，表現的是年輕的牧羊人在神使墨丘利的建議下，正為三位女神維納斯、朱諾和密涅瓦的比美作出仲裁。這是一幅大畫，富有動態，豔麗多彩，突出展示了女性身體之美。該畫現藏於倫敦國家美術館。

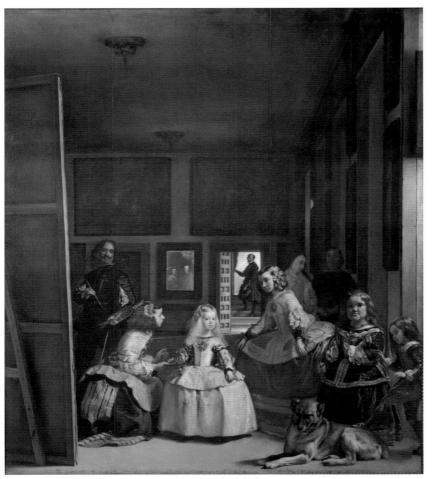

《宮娥》

1656年，在《宮娥》一畫中，西班牙畫家迭戈·委拉斯貴支表現了西班牙國王腓力四世之女在馬德里宮中被眾侍者簇擁的情景。畫家本人也在其中，手執畫筆，目視觀者。他想表達什麼？至今令眾人猜測不解。該畫作現藏於馬德里普拉多博物館。

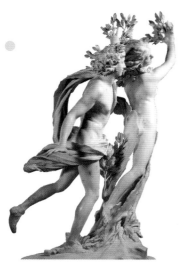

《阿波羅與達芙妮》

1622年至1625年，義大利藝術家貝尼尼雕刻了《阿波羅與達芙妮》。這尊大理石雕塑高2.43米，表現出達芙妮為躲避阿波羅而變為月桂樹的場景。貝尼尼為這對乘風追奔的年輕人賦予了一種盤旋上升而又輕柔的動感，石頭仿佛已化成肉身。現藏於羅馬博爾蓋塞美術館。

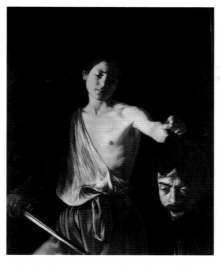

《大衛與哥利亞》

約在1607年，卡拉瓦喬繪製了剛剛斬下巨人哥利亞之頭的少年大衛形象。由於光線來自一側，且運用了明暗對比法，畫家將觀者的目光引向了這一場景中的重要元素：利劍、大衛的左臂，以及哥利亞的臉。現藏於羅馬博爾蓋塞美術館。

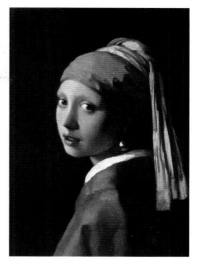

《戴珍珠耳環的少女》

這幅肖像畫是由約翰內斯·維梅爾於1665年在尼德蘭代爾夫特創作完成的。畫中的少女面龐被柔光照亮，回頭望向觀者。在和諧的黃藍色頭飾襯托下，少女的面部從深色背景中脫穎而出，更顯白皙肌膚上的瑩光閃耀。現藏於荷蘭海牙莫里茨王家美術館。

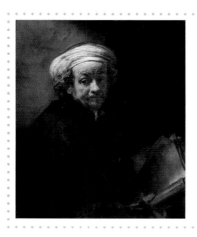

林布蘭

《扮成使徒保羅的自畫像》尼德蘭畫家林布蘭的這張自畫像創作於畫家55歲之時。他那張皺紋分明的臉從暗色背景中凸顯出來，大部分光線落在白色頭巾和書頁之上。在肩部左側，林布蘭寫下了自己的名字和作畫的年份——1661。此畫現藏於荷蘭阿姆斯特丹國立博物館。

18至19世紀的藝術

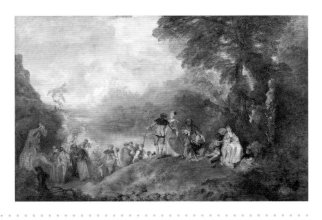

《舟發西苔島》

1712年至1717年，法國畫家華托完成了鴻篇巨製《舟發西苔島》。他創造了一種新的繪畫類型「雅宴畫」，將神話題材與當代生活熔為一爐：在虛構的背景中，成雙成對的貴族們出發去往愛之島——西苔島。該作品現藏於巴黎羅浮宮。

《貝爾坦先生肖像》

法國畫家尚・多明尼克・安格爾在1832年為一位60歲的男性創作了肖像畫，這位先生身體緊繃，面容剛毅，眼神銳利。這幅路易・弗朗索瓦・貝爾坦的肖像，細節精準，取景切近，頗具現實主義，在當時成為中產階級的典範形象。現藏於巴黎羅浮宮。

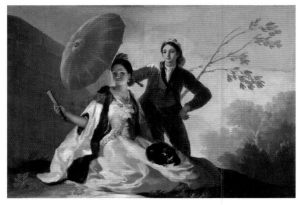

戈雅《陽傘》

這幅布面油畫是一張壁毯的原型，壁毯本掛在馬德里一座宮殿的某扇窗上。畫作色彩豐富，明暗對比強烈，是法蘭西斯科・德・戈雅的成名系列畫作之一，完成於1777年。現藏於馬德里普拉多博物館。

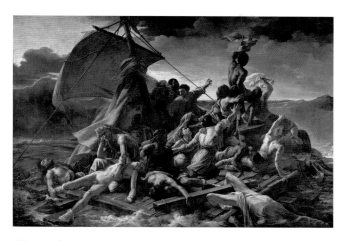

《美杜莎之筏》

泰奧多爾·基里科的《美杜莎之筏》是巴黎繪畫與雕塑學院在1819年舉辦的沙龍展中的明星之作：受兩位海難倖存者敘述的啟發，法國畫家以陰暗沉鬱的色調，展現了這一淒慘場景。畫作現藏於巴黎羅浮宮。

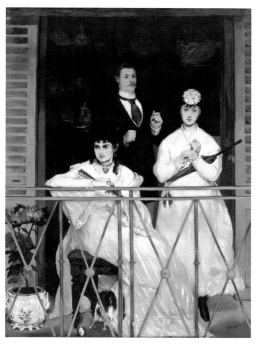

《陽臺》

1868年至1869年，愛德華·馬奈創作了一幅體現當時中產階級生活的畫作。不過與同時代的其他畫家相比，他的這幅畫有諸多不同：用色鮮豔生動，尤其是陽臺欄杆和門扇的綠色，畫中人的面部表情都若有所思，彷彿心不在焉，身形凝定。畫作現藏於巴黎奧賽博物館。

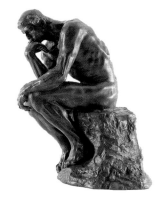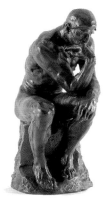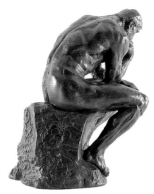

《思想者》

這是奧古斯特·羅丹最著名的雕塑作品，最早創作於1880年。原石膏模型高71.5釐米。後來又有多件試稿，現存20餘件。這些試驗作品有大有小，都是最初石膏模型的放大版。最終的定版是用青銅雕塑而成，完成於1917年。現藏於巴黎的羅丹博物館。

現代藝術

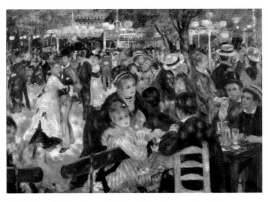

《煎餅磨坊的舞會》

在《煎餅磨坊的舞會》一作中，法國畫家奧古斯特·雷諾瓦抓住並體現了巴黎蒙馬特高地歌舞小餐館的風貌。明亮的光線，鮮豔的色彩，眾多成雙成對、輪廓模糊的男男女女，樂隊……無不昭示出一股節慶氣氛和勃勃動感。1877年，雷諾瓦攜此畫參加了印象派的畫展。現藏於巴黎奧賽博物館。

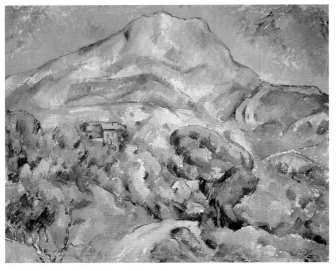

《聖維克多山》

1885年至1905年，保羅·塞尚多次表現這片普羅旺斯的景色，看起來就像一系列的線條和幾何形狀。那些並列的筆觸，時而表現出陰影，時而又表現出光線。這些關於聖維克多山的畫作可在多家博物館觀賞到。上面這一幅藏於俄羅斯聖彼德堡的冬宮博物館。

梵谷《自畫像》

這幅作品是文森·梵谷的43幅自畫像中的一幅，創作於1889年。畫中的梵谷身著綠松色上裝，背景是淺藍色的螺旋筆觸。與之形成鮮明對比的是其橘色調子的面龐，以及攝人的目光。用色之鮮亮、筆觸之明顯，都營造出一種緊張的氛圍。這幅布面油畫現藏於巴黎奧賽博物館。

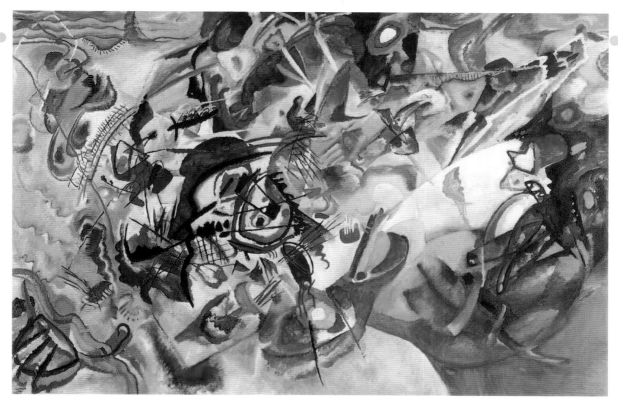

《構圖七號》

《構圖七號》是俄國藝術家瓦西里‧康定斯基的一件巨幅油畫，創作完成於1913年慕已黑。畫面是一派生動景象，表現了一個多彩的世界，很難界定其中都是什麼形狀。而畫名則拉近了此畫與音樂的距離。這幅畫標誌著抽象派藝術的誕生。現藏於俄羅斯莫斯科特列季亞科夫美術館。

《紅黃藍黑構圖》

彼埃‧蒙德里安的這件作品屬於新造型主義畫派，完成於1921年。蒙德里安開創這一畫派　是為了讓繪畫擺脫任何模仿的窠臼，並將自然濃縮為最基本的線條：分隔號和橫線。蒙德里安在構圖時充分運用了黃金分割率：這種理想比例早在古希臘人時代即已開始使用。畫作現藏於荷蘭海牙市立博物館。

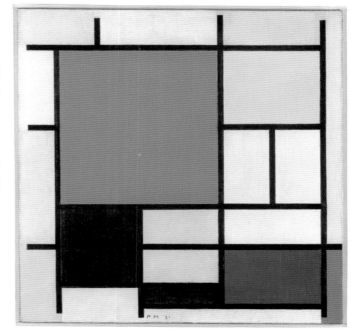